大新の日本語テキスト ● ALC Press Japanese Textbook Series

日本

Traveling Japan

旅遊入門

自然 と 地方文化

Local Nature and Culture

日本語ジャーナル編集部 編

大新書局　印行

はじめに

　日本を旅行するならどこへ行きたいですか。東京、京都、広島な
どは、日本人にも外国人にも人気があります。しかし、日本にはほ
かにも魅力のある観光地がたくさんあります。この『日本旅行事情』
では、全国24カ所を取り上げ、それぞれの地方の地理、歴史、文化
を、観光名所とともに紹介しています。どこかへ旅行したいと思っ
ている人は、大いに参考にしてください。きれいな写真がたくさん
あるので、旅行の予定がない人でも、日本各地の様子を知るのにと
ても役に立ちます。それは、日本を幅広く理解する助けともなるで
しょう。

　この本は、『日本語ジャーナル』の1994年4月号から1996年3月号
まで2年間連載した「日本を旅する」に、「日本節約旅行ノウハウ」
と「旅行に役立つ会話集」を加えたものです。いろいろな情報を集
め、安くて楽しい旅をしてください。

序

　如果你要到日本旅遊，你想去哪裡呢？東京、京都、廣島等地，都很受到日本人
和外國人歡迎。不過，日本還有其他很多魅力十足的觀光景點。在這本『日本旅遊
情事』中，提及了日本全國24個地方，除了觀光勝地外，也同時介紹了各地的地
理、歷史、文化。請正考慮去某處旅遊的人好好地參考一下。由於附有很多漂亮的
相片，所以即使是沒有計劃出遊的人，對於了解日本各地的情況也極有助益。這部
分亦有助於從各個角度來了解日本。

　本書是由連載於1994年4月號至1996年3月號『階梯日語』2年的「旅遊日本」，
加上「日本節約旅遊要訣」與「旅遊實用會話集」構成的。請各位多多收集各種資
訊，來享受一趟既便宜又愉快的旅遊。

　　　　1996年4月　　　　　　　　　日本語ジャーナル編集部

目　次
もく　　じ

Contents

【注】
ちゅう

各地域、4ページ目の「交通」では、基本的には
かくちいき　め こうつう　き ほんてき
東京からいちばん早く行ける方法を紹介していま
とうきょう　はや い ほうほう　しょうかい
す。取り上げた地域が広い場合（沖縄など）は、
と あ ちいき　ひろ ばあい　おきなわ
その中心となる都市への行き方を載せています。
ちゅうしん　とし い かた の
目的地までの時間は、電車によって違うこともあ
もくてきち　じかん　でんしゃ　ちが
るので、目安としてください。また、交通機関は
めやす　こうつう き かん
下の凡例を参考にしてください。
した はんれい さんこう

【注釋】

在各地區第4頁的「交通」，基本上是介紹從東京能最快抵達的方法。當區域範圍很大時（沖繩等），則介紹的是到其中心城市的方法。由於到達目的地的時間，會因電車的種類而有所不同，請作為一個基準。還有，交通工具請參考以下的範例。

〈凡例〉 はんれい 〈凡例〉		
══════	新幹線 しんかんせん	新幹線新幹線
──────	JR線 せん	JR 線（日本鐵路公司）
····················	私鉄 してつ	私鐵
••••••••••••••	バス	公車、客運車
∿∿∿∿∿	飛行機 ひこうき	飛機
⌇⌇⌇⌇⌇	フェリー	渡輪
〜〜〜〜〜	船 ふね	船

日本を旅する

Traveling Japan

札幌（北海道）
さっぽろ　ほっかいどう

札幌（北海道）

さっぽろ雪まつり
ゆき

Sapporo Snow Festival

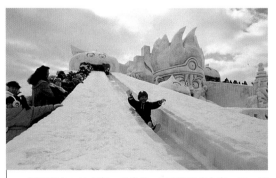

漫画のキャラクターの像や、雪の滑り台もあって、子
まんが　　　　　　　　　　ぞう　　ゆき　すべ　だい　　　　　　こ
供たちは大喜び
ども　　　おおよろこ

札幌は北海道一の都市。明治4（1871）
さっぽろ　ほっかいどういち　とし　めいじ
年、北海道開拓のために、開拓使とい
ねん　　かいたく　　　　　　し
う役所がここに置かれた。それ以後、
やくしょ　　　お　　　　　いご
どんどん人口が増え、現在では人口約
じんこう　ふ　　げんざい　　　　やく
174万人、全国第5位の大都市になった。
まんにん　ぜんこくだい　い　だい
市内には、ひろびろとした道が碁盤の
しない　　　　　　　　　　みち　ごばん
目のように（直角に交わりながら）走
め　　　　　　ちょっかく　まじ　　　　　　はし
り、並木道が続く。
なみきみち　つづ
しかし、平均気温が20度を超すのは
へいきんきおん　　ど　こ
7、8月だけ、1月の平均気温はマイ
がつ
ナス4.6度と、寒さは厳しい。そんな寒
さむ　きび
さを吹き飛ばすように、毎年2月初め
ふ　　　　　　まいとし　　はじ
には「さっぽろ雪まつり」が盛大に行
せいだい　おこな
われる。雪でつくったとは思えないほ
おも
ど、美しくて立派な雪の像や、氷の彫
うつく　　りっぱ　ぞう　こおり　ちょう
刻が並ぶ。
こく　なら

雪でつくった城
ゆき　　　　　しろ

大通公園いっぱいに
おおどおりこうえん
巨大な雪の建物が
きょだい　ゆき　たてもの

夜は色とりどりのライ
よる　いろ
トが雪の像を照らす
ゆき　ぞう　て

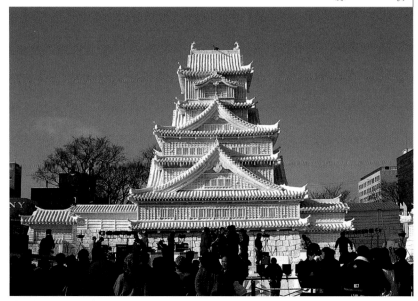

6

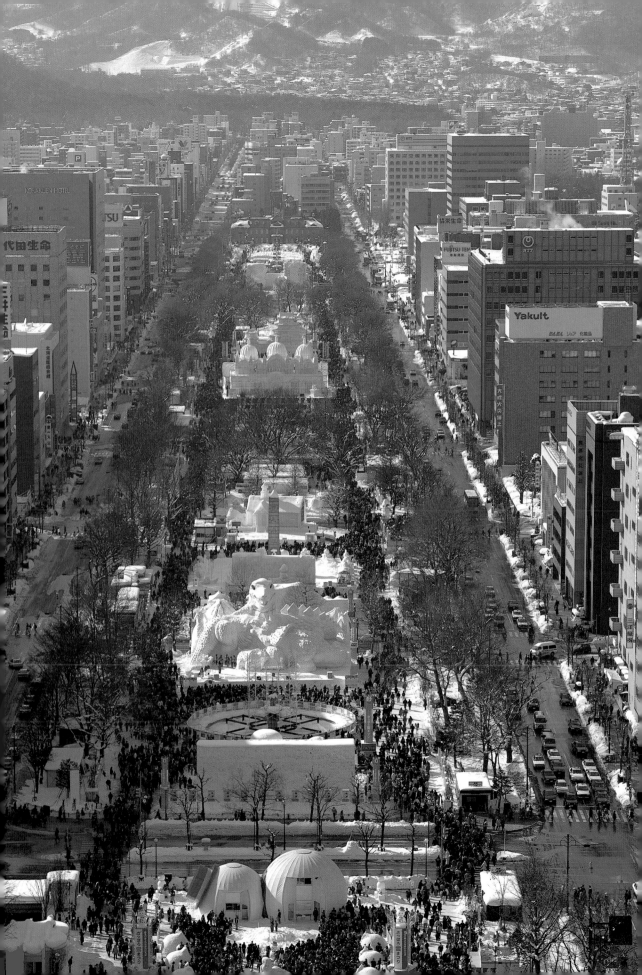

札幌市内

In Sapporo

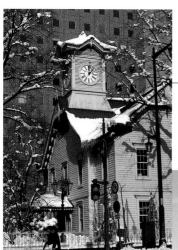

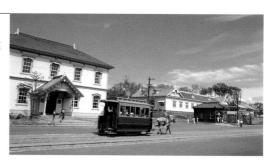

北海道開拓の村。明治・大正時代の北海道の建物を復元している

札幌のシンボル、時計台。110年も動き続けている。現在は修復中（1997年春ごろ完了予定）

羊ケ丘展望台。なだらかな丘に羊が放牧されている。展望台にはクラーク博士の像がある。クラーク博士はアメリカ人で、札幌農学校（現在の北海道大学）の初代教頭。博士の"Boys be ambitious!"（青年よ大志を抱け）という言葉は有名

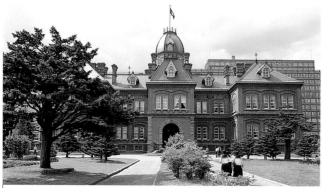

赤レンガの北海道庁旧本庁舎。明治21（1888）年に建てられた

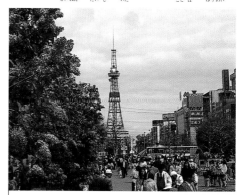

大通公園は、幅105メートル、長さ1.5キロメートルの大きな公園。市民のいこいの場だ

●北海道の開拓

東京にあった開拓使の本庁（北海道開拓の役所）が、札幌に移されたのは明治4（1871）年。まだ原始林におおわれた原野が広がる所だった。札幌駅から歩いてわずか8分ほどの北海道大学農学部付属植物園で、当時の原始林を見ることができる。ここには北方民族資料館もあり、先住の人々の暮らしや歴史を知ることができる。

郊外の北海道開拓記念館は道内最大の博物館で、開拓の歴史や文化、暮らしなどがよくわかる。近くの北海道開拓の村もぜひ訪ねたい所。ここには明治・大正時代に実際にあった建物40棟が、復元したり、再現したりしてある。当時、政府関係の庁舎や学校、政府が経営する工場は、アメリカの木造建築様式に統一して建てられたことも一目でわかる。ほかにも、民間の旅館や理髪店など、興味を引かれる建物が並ぶ。ここでの土産物は、ほかにはない、時代を感じさせるものばかりだ。

市内の建物で開拓使が建てたものは、赤い星印がついている。洋風ホテルとして建てられた豊平館、札幌農学校の演武場だった時計台、北海道庁旧本庁舎など。

●藻岩山

ロープウエーとリフトを乗り継いで頂上に登ると、眼下に札幌の街、石狩平野、石狩湾が広がり、すばらしい眺めだ。夜景も美しい。

歩いて登る遊歩道もあり、藻岩山に残る原生林の間を抜けて1時間ほどで山頂の展望台に出られる。

●二条市場

南2条通りと東2丁目通りで直角に囲まれた一帯。100年近い歴史のある市場だ。海産物ならここ。冷蔵宅配便で送ってもらうこともできる。

●北海道的開拓

原先位於東京的開拓使本廳（開拓北海道的機關），在明治4年（1871年）被移往札幌。在從札幌車站步行約只要8分鐘的北海道大學農學部附屬植物園裡，還可以看到當時的原始林。此外這裡也有北方民族資料館，可以了解原住民人們節生活和歷史。

位在郊外的北海道開拓記念館，是全北海道最大的博物館，可以充分了解開拓的歷史及文化、生活等。附近的北海道開拓村也是必遊之處。在此一一重現了經修復和重建後的明治、大正時代實際存在的40棟建築物。能夠一眼就看出當時政府相關機構的建築和學校，以及政府經營的工廠，其建造都一致採取美國式的木造建築風格。此外，還有許多令人興味盎然的民間旅館和理髮廳等建築物林立。這裡的記念品淨是些別處買不到、令人覺得古色古香的東西。

在市內由開拓使所建造的建築物，都標示著紅色的星號，如西式飯店風格的豐平館、曾是札幌農業學校練武場的鐘樓、北海道廳舊總官廳等。

●藻岩山

搭纜車再接搭上山吊椅一登上山頂，札幌的街道、石狩平原、石狩灣便在眼下一覽無遺，風景絕佳。夜景也很美。

也有登山步道，穿過殘存於藻岩山的原始林，一個小時左右便能到達山頂的瞭望台。

●二條市場

被南2條通和東2丁目通圍成直角的一帶，是個有近100年歷史的市場，要買海鮮這裡最好。也可以請商家以冷藏快遞送貨。

▶交通

東京	日本航空など 1時間30分	札幌（千歳空港）

東京	ブルーハイウエイライン 30時間	苫小牧	千歳線・特急 41分	札幌

Traveling Japan

釧路から根室にかけては湿原や牧草地が多く、広々とした大自然が見られる。12月から3月までは一面雪に覆われ、長い冬となる。このあたりの冬の見所は、一面の雪原、釧路湿原のタンチョウヅル、根室のオオハクチョウ、流氷と、白一色。

また、釧路と根室は北洋漁業の中心基地で、一年中おいしい魚介類が食べられる。特に秋から冬にかけてはカニ、マス、サンマ、カキなど海の幸が豊富。

釧路〜根室(北海道)
くしろ　　ねむろ　　ほっかいどう

釧路―根室（北海道）

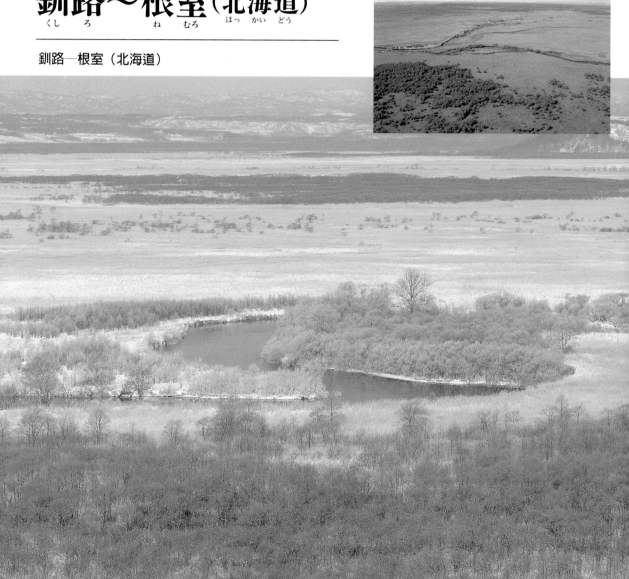

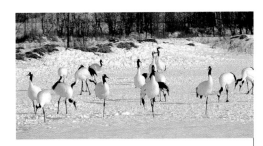

湿原の北、鶴居村には毎年多くのタンチョウヅル
がやってくる

釧路湿原。2万ヘクタール以上の広さをもつ日本一の大湿原。湿原の下には氷河期の地層があり、周辺には早くから人間が生活していたらしい。また、タンチョウヅルをはじめ、生物学的に貴重な動植物が多く生息する。

自然保護のため、ほとんどが立ち入り禁止区域となっており、観光客は展望台や遊歩道から雄大な湿原を見る。夏には熱気球から湿原を眺めることもできる。

根室半島の突端、納沙布岬は日本の最東端。日本で一番早く日の出が見られる場所だ。冬には北から流氷が押し寄せる

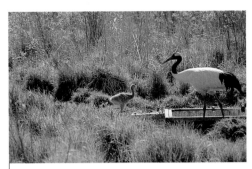

丹頂鶴自然公園では1年中タンチョウヅルが観察できる。5月ごろにはかわいいヒナの姿も

釧路から根室へ、根室本線に沿って

From Kushiro to Nemuro, following the Nemuro mainline

釧路市内のフィッシャーマンズワーフMOOには鮮魚市場やショッピングセンターがあり、観光客に大人気

釧路港は北洋漁業の基地として有名

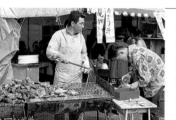

厚岸町はカキの産地。毎年10月にはかきまつりが行われる。殻つきの焼きガキがおいしい

厚岸町にある原生花園あやめケ原。紫色のヒオウギアヤメが一面に咲く（6月上旬〜7月上旬）

霧多布岬の付近には奇妙な形の岩が多い

愛冠岬からは厚岸湾の美しい海岸線が見られる

浜中町にある霧多布湿原。7月にはエゾカンゾウをはじめ、色とりどりの花で埋まる

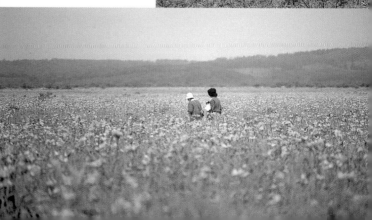

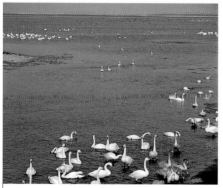

根室市の西にある風蓮湖には毎年数千羽のオオハクチョウがやってくる

●釧路

釧路の観光名所といえば霧の幣舞橋。釧路は霧の多い町としても知られる。幣舞橋は旧釧路川に架かる橋だ。橋近くのフィッシャーマンズワーフから、遊覧船が発着している。遊覧船はバーやシアターも備える高速船で、釧路港内を1時間かけて回る。湾岸には、北洋漁業の船や東京からの大型フェリーも停泊する。

釧路は漁業の町。松前藩が350年前にここを開拓したのも、漁場を得るためだった。

朝6時ごろから始まる幸町の朝市には、新鮮な魚が豊富。山菜（野山の食用植物）や漬物、道内産の野菜や果物も並び、にぎわう。釧路駅から2、3分の所には和商市場がある。ここには80以上の店が集まっていて、魚の種類も多く、新鮮で安いことで知られる。

●釧路湿原

釧路湿原は、釧路市湿原展望台からの眺めがいい。資料展示室や遊歩道もある。釧路湿原の眺めは、その広大さとともに、人の力を超えた自然の姿として強く印象に残る。湿原に沿って走るJR釧網本線からは、低い視線で湿原を見ることができる。時間が合えば、時速30kmの超低速列車「くしろ湿原ノロッコ号」に乗ってみたい。オープンデッキもある2車両の湿原観賞用の列車で、釧路から塘路の間を走る（6～9月ごろまで）。

●根室

根室市内からバスで12分ほどで風蓮湖。白鳥の湖として有名だが、野鳥も多い湖だ。白鳥台センターの2階には望遠鏡もあり、バードウォッチングには最適。根室湾と湖を分けて続く春国岱も野鳥の好きな人には魅力的な所。長さ7kmのこの砂州（波に運ばれた砂がたまった所)に集まる野鳥は240種以上と言われる。

●釧路

要說釧路的觀光勝地，首推霧氣瀰漫的幣舞橋了，釧路也以多霧的城市而聞名。幣舞橋是舊釧路河上的一座橋樑。在橋附近的漁人碼頭，有觀光遊艇載客遊覽。遊艇是備有酒吧和戲院等的快艇，花一個小時遊覽釧路港內。北洋漁業的船隻和來自東京的大型渡輪，也會停泊在港灣沿岸。

釧路是個漁業城市。松前藩之所以在350年前開拓這裡，也是為了得到漁場。

在早上6點左右開市的幸町早市裡，有多種新鮮的魚，也有販賣野菜（山野的食用植物）和醬菜、北海道產的蔬菜和水果等的攤位，非常熱鬧。在離釧路車站2、3分鐘的地方有和商市場，在此聚集了80家以上的商店，魚的種類既多，且以新鮮便宜聞名。

●釧路濕原

釧路濕原從釧路市濕原瞭望台的遠眺風景最好，也有資料陳列室和散步道等。釧路濕原的景緻除了廣闊之外，其超越人為力量的自然面貌，也會令人留下深刻的印象。從沿著濕原行駛的JR釧網本線上，便能以低視線來觀賞濕原。如果時間能配合的話，可以搭乘一下時速30km的超慢速列車「釧路濕原Norokko號」看看。這是列車專用來觀賞濕原，有敞蓬連廂的2節車廂，行駛於釧路和塘路之間（6-9月左右為止）。

●根室

從根室市內到風蓮湖搭公車約12分鐘。這湖以天鵝之湖聞名，也是個有很多野鳥的湖。在天鵝台中心的2樓也有望遠鏡，最適於賞鳥。分隔根室灣和湖之間的春國岱，也是個吸引喜愛野鳥者的天堂。據說聚集在此長7公里沙洲（波浪所帶來的沙子沈積的地方）上的野鳥超過240種。

▶交通

東京	日本エアシステム、全日空	釧路	根室本線	根室
	1時間35分		2時間20分	

東京	近海郵船フェリー	釧路
	31時間35分	

Traveling Japan
日本を旅する

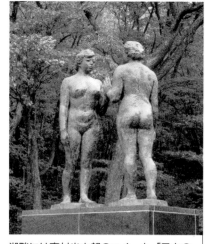

湖畔には高村光太郎のつくった「乙女の
像」が立つ

十和田湖（青森県）
とわだこ　あおもりけん

十和田湖（青森縣）

十和田湖は青森県と秋田県の県境にある
湖。十和田湖から太平洋に向かって流れる
奥入瀬川の上流は奥入瀬渓谷と呼ばれ、川
の流れの美しさが有名だ。十和田湖の北に
は八甲田連峰が広がっている。

この一帯は十和田八幡平国立公園に指定さ
れており、どこへ行っても美しい風景が見
られる。特に秋の紅葉はすばらしい。

津軽塗は、青森県の代表的な伝統工芸品。
漆を何回も塗り重ねて、模様をつくりだす

十和田湖は、山に囲まれたカルデラ湖。
カエデやナナカマドの赤、ブナの黄色、
針葉樹の緑が湖の周囲をいろどる。遊
覧船から岸の紅葉をながめる

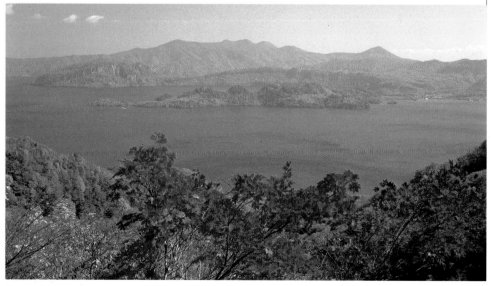

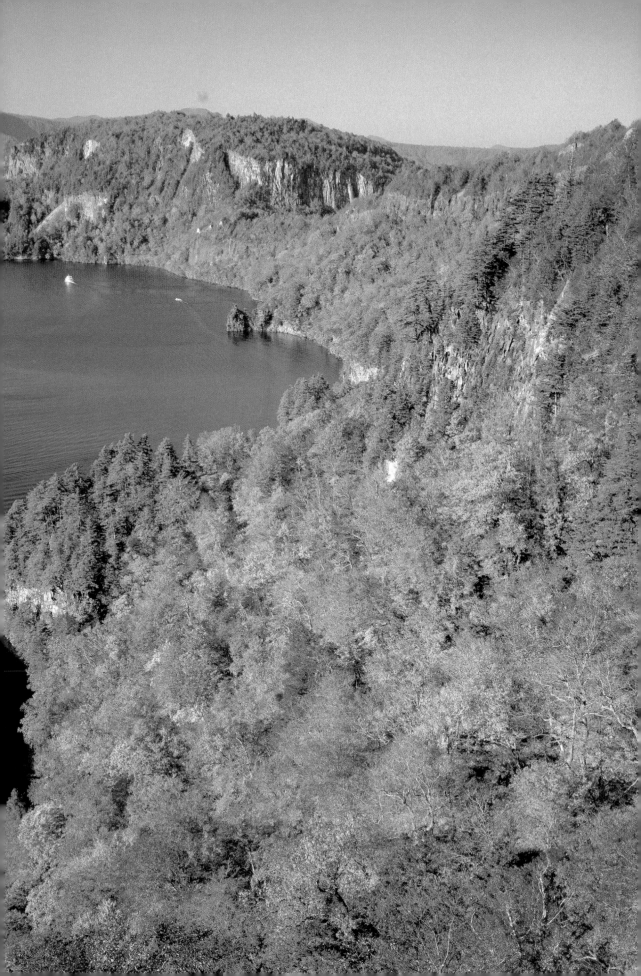

奥入瀬渓谷
おいらせけいこく
Oirase Ravine

雲井の滝。高さ25メートル、水の量も多い

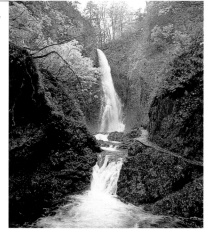

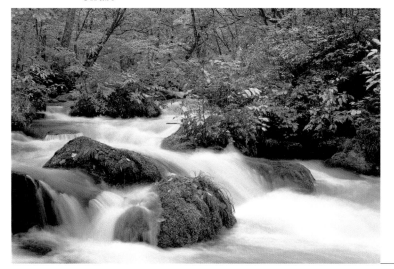

初夏の新緑、秋の紅葉の時期が特に美しい。渓流沿いの遊歩道はいつもハイキング客でにぎわう。緩やかな流れ、珍しい形の岩、14の滝を見ながら遊歩道を歩く

八甲田連峰
はっこうだれんぽう
Hakkoda Mountains

酸ヶ湯温泉。大岳の西のふもとにある。300年も前から開かれていた山の温泉場。湯治（温泉で病気を治すこと）の客が多い。総ヒバ造りの大浴場「千人風呂」は、昔ながらの男女混浴。熱い湯、ぬるい湯などの5つの浴槽がある

八甲田連峰には8つの峰があり、主峰は大岳（1585m）。湿地帯が多く、高山植物の宝庫。春から秋にかけてはハイキング、冬にはスキー客でにぎわう。101人乗りのゴンドラで一気に田茂萢岳の山頂へ登る

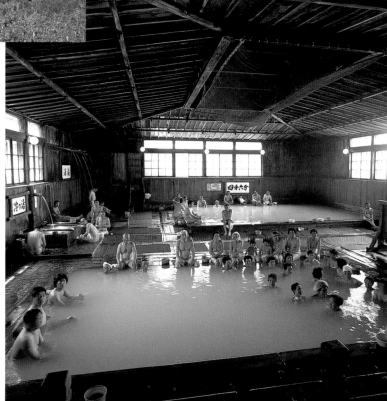

八甲田連峰は雪の多いところ。1902（明治35）年、陸軍の兵隊が雪中訓練中に遭難した。この事件は小説や映画にもなった

●十和田湖

火山の噴火で２万〜３万年前に誕生した湖といわれる。周囲44km。水深は日本第３位で327m。一番にぎわう休屋は、湖に突き出す半島の付け根にある町。ホテル、旅館、土産物屋などが並ぶ。遊覧船の発着場は、休屋、子の口など５カ所ある。約１時間で回る。

半島の御前ケ浜のブロンズの乙女の像は、十和田湖のシンボル。有名な彫刻家で詩人でもあった高村光太郎の最後の作品だ。

散歩コースは片道約１時間で、御前ケ浜から十和田神社などを見るのが一般的。休屋へは青森駅から八甲田経由のバスで約３時間。

●奥入瀬渓谷

十和田湖から流れ出る川は、奥入瀬川一つだけ。渓谷沿いに遊歩道がついている。一般的には石ケ戸から子の口までの９km。３時間25分くらいかかる。この間は見所も多く、銚子大滝をはじめ大小10もの滝や急流が続く魅力的な渓谷だ。急流には、阿修羅の流れ、白銀の流れなど、名前がついている。この遊歩道は別名・瀑布街道とも呼ばれる。休屋からバスで10分の宇樽部には大きなバラ園がある。同じくバスで15分の発荷峠は十和田湖岸一の展望台。

●八甲田山

ロープウエーは９分で山頂へ運んでくれる。陸奥湾を越して佐渡まで見渡せる眺めはすばらしい。高山植物なども見られる。青森駅からロープウエーの乗り口までは、バスで１時間。

八甲田山の周辺には酸ケ湯、猿倉、谷地、蔦、田代元湯、八甲田などの温泉がある。いずれも一軒宿で、昔から湯治場（温泉に入って病気を治すために、長く滞在する人々相手の宿）として親しまれてきた温泉宿ばかり。

●十和田湖

據說這是因為火山爆發，而在２萬～３萬年前形成的湖。湖畔長44公里，水深327公尺居日本第3位。最熱鬧的休屋，是位在突出湖面半島根部的城鎮，飯店、旅館、土產店等林立。遊艇的碼頭有休屋和子口等5處。遊湖一周約需1個小時。

半島御前之濱的青銅製少女銅像，是十和田湖的地標。這是著名的雕刻家，也是詩人的高村光太郎最後的作品。

散步道單程約需1個小時，從御前之濱參觀十和田神社等的路逕較為大眾化。要到休屋，需由青森車站搭乘經由八甲田的公車約3個小時。

●奥入瀨溪谷

由十和田湖流出的河川，只有奥入瀨溪這一條。沿著溪谷有一條散步道。最普遍的是從石戶到子口間的9公里，約需3個小時25分鐘。這之間有很多值得一遊的地方，以銚子大瀑布為首，大小多達10個瀑布和急流接連不斷，是個魅力十足的溪谷。急流中如阿修羅的流水、白銀的流水等，都有各自的名稱。這條散步道也有個被稱為瀑布街道的別名。從休屋搭公車10分鐘處的宇樽部有個大玫瑰園。同樣搭公車15分鐘可到的發荷峠，是十和田湖岸的最佳瞭望台。

●八甲田山

搭纜車9分鐘便可到達山頂。能夠越過陸奥灣遠眺到佐渡的風景絕佳，也可以看到高山植物等。由青森車站到乘坐纜車的入口，搭公車要1個小時。

在八甲田山的附近，有酸湯、猿倉、谷地、蔦、田代、元湯、八甲田等溫泉。這些溫泉全都只有獨棟旅館，從以前就一直專門作為溫泉療養場（接待為了以洗溫泉來治療疾病而長住客人的旅館），而深受人們喜愛。

▶交通	東京	東北新幹線 2時間36分	盛岡	東北本線・特急 2時間12分	青森

遠野（岩手県）
とおの　　　いわてけん

遠野（岩手縣）

遠野にはたくさんの民話が語り伝えられている。
とおの　　　　　　　　　　みんわ　かた　つた
その民話を聞きとってまとめたものが『遠野物
　　　き　　　　　　　　　　　　　　　　もの
語』だ。この本は明治43（1910）年、柳田國男
がたり　　　　ほん　めいじ　　　　　　　ねん　やなぎ だ くにお
によって出版され、現在では日本の民俗学上、
　　　　しゅっぱん　　　げんざい　　にほん　みんぞくがくじょう
重要な文献になっている。
じゅうよう　ぶんけん
遠野は周囲を山に囲まれた盆地。典型的な日本
とおの　しゅうい　やま　かこ　　　ぼんち　てんけいてき　にほん
の田舎の風景だ。ここには農村の生活、風俗、
　いなか　ふうけい　　　　　　のうそん　せいかつ　ふうぞく
信仰、祭りなどが昔のまま残っている。
しんこう　まつ　　　　　むかし　　　のこ

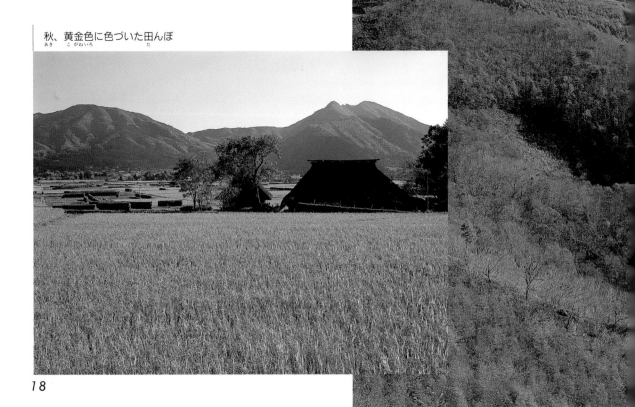

秋、黄金色に色づいた田んぼ
あき　こがねいろ　　　　　た

18

昔から使われてきた水車小屋
<ruby>昔<rt>むかし</rt></ruby>から<ruby>使<rt>つか</rt></ruby>われてきた<ruby>水車小屋<rt>すいしゃごや</rt></ruby>

紅葉の山々に囲まれた遠野盆地。この山の中に
迷い込んだ人が、無人の立派な屋敷を見たとい
う。一度は見えても二度と見ることはできない、
まぼろしの家だ

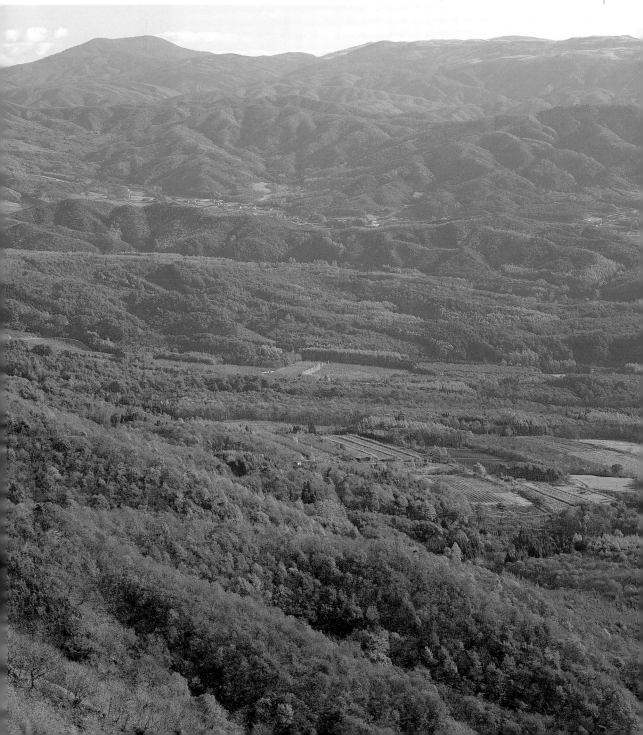

『遠野物語』の世界

The World of *Tono Monogatari*

オシラサマ。民間信仰の神様。二体一組で、旧家では室内に飾っていた。昔、娘が馬に恋したが、父親が怒って馬を殺したため、娘も一緒に死に、娘と馬がオシラサマになったという

曲がり家。人の住まいと馬屋をL字形につなげた家。馬は家族の大切な一員だった。また、旧家（古くて裕福な家）には「座敷わらし」という小さな子供の妖怪が住んでおり、時々いたずらをするが、その家に幸福や財産をもたらすという

山の神、田の神など、自然を支配する神々をまつった石碑がたくさんある

河童淵。河童は川に住む妖怪。よくいたずらをする。昔、川で馬を水浴びさせていると、河童が馬を川に引きずりこもうとしたという

遠野まつり

Tono Festival

遠野まつりは毎年9月に行われる。
しし踊りは五穀豊穣（作物の豊作）を願う踊り

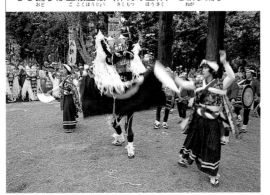

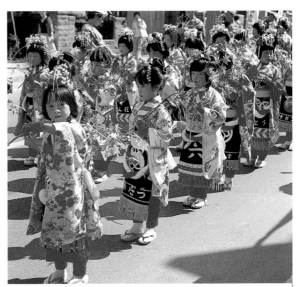

南部ばやしは、着飾った女の子たちが音楽に合わせて踊り歩く

●遠野巡り
とおのめぐ

　遠野はＪＲ釜石線（釜石－花巻）のほぼ真ん中、北
とおの　　　　　かまいしせん　かまいし　はなまき　　　　　　　　ま　なか　　きた
上山地にある。周りを山々に囲まれた盆地の町だ。民
かみさんち　　　　まわ　　やまやま　かこ　　　　ぼんち　まち　　　みん
話の里巡りコースが設けられている。天気が良ければ、
わ　さとめぐ　　　　　　もう　　　　　　　　　てんき　よ
遠野駅前で自転車を借りて回るとよい。駅前には観光
とおのえきまえ　じてんしゃ　か　　　まわ　　　　　えきまえ　　　かんこう
案内所もある。コースの説明も聞いて出発しよう。さ
あんないじょ　　　　　　　　　せつめい　き　　　しゅっぱつ
すらい地蔵やカッパの民話が生まれた場所や、昔の暮
じぞう　　　　　　みんわ　う　　　　ばしょ　　むかし　く
らしぶりがしのばれる民家などを見て回るコースがあ
みんか　　　　み　　まわ
る。4時間くらいは必要だろう。
じかん　　　　　ひつよう

　サイクリングが苦手という人は、遠野駅前から主な
にがて　　　　ひと　　とおのえきまえ　　おも
所を巡る観光バスが出ているので利用するといい。約
ところ　めぐ　かんこう　　　で　　　　　　りよう　　　　　やく
5時間のコースと4時間のコースなどがある。ただし、
じかん
春から秋の間だけ出る。
はる　　あき　あいだ　　で

●遠野の見所
とおの　みどころ

　福泉寺には日本一の高さ（17m）の木彫りの観音像が
ふくせんじ　　にほんいち　たか　　　　　きぼ　　かんのんぞう
ある。伝承園では昔の生活が再現されている。遠野を
でんしょうえん　むかし　せいかつ　さいげん　　　　　　とおの
有名にした『遠野物語』がどのようにして書かれたか
ゆうめい　　　とおのものがたり　　　　　　　　　か
を知りたければ、とおの昔話村や遠野市立博物館を訪
し　　　　　　　むかしばなしむら　とおのしりつはくぶつかん　たず
ねるとよい。柳田國男の直筆原稿なども展示されてい
やなぎだくにお　じきひつげんこう　　てんじ
る。彼が住んでいた家は光興寺に残る。しし踊りで知
かれ　す　　　いえ　こうこうじ　のこ　　　　　おど
られるのは八幡神社だ。
はちまんじんじゃ

　また、遠野には鍋倉城跡や横田城跡が残り、古い城
とおの　なべくらじょうあと　よこたじょうあと　のこ　　ふる　じょう
下町だった歴史も感じられる。六日町の辺りは昔の武
かまち　　　れきし　かん　　　　むいか　あた　　むかし　ぶ
家屋敷があった所。
けやしき　　　　ところ

●『遠野物語』
とおの　ものがたり

　『遠野物語』は、柳田國男が書いた本として有名だ
とおの　ものがたり　　やなぎだくにお　か　　ほん　　　　ゆうめい
が、そのきっかけを与えたのは学友の佐々木喜善。遠
あた　　　　　がくゆう　ささきぜん
野出身の佐々木が村の老人たちから昔話を聞き集めて
しゅっしん　　　　　むら　ろうじん　　　　むかしばなし　き　あつ
いた。深い興味を持った柳田は、実際にここに住んで
ふか　きょうみ　も　　　　　　じっさい　　　す
研究し、文学的・民俗学的に価値あるものとして世に
けんきゅう　ぶんがくてき　みんぞくがく　かち　　　　　　　よ
出したのだ。
だ

●遠野覽勝

　遠野位於北上山地，大約在 JR 釜石線
（釜石—花巻）的正中間。是個四周被群
山環繞，屬於盆地的城鎮。設有遊覽民間
故事裡村莊的旅遊行程。天氣好的話，在
遠野車站前面租自行車逛逛也很不錯，車
站前面也有觀光諮詢服務處，也去聽一下
行程的說明後再出發吧。有參觀流浪地藏
和河童等民間故事的出處，及能緬懷以前
生活情況的民房等行程，大概需要4個小
時左右。

　由於繞行主要景點的遊覽車會從遠野車
站前發車，所以不太會騎自行車的人，可
以多加利用，有約5個小時和4個小時等
的行程等。不過，遊覽車只在春天到秋天
這段期間才有。

●遠野的勝景

　在福泉寺有座日本最高（17公尺）的木
雕觀音像。傳承園裡重現了古代的生活。
如果想知道使遠野聲名遠播的『遠野物
語』的寫作過程，則可走訪一下遠野昔話
村和遠野市立博物館，裡面也展示了柳田
國男的手寫稿等等。他曾住過的房子則遺
留在光興寺內。而以舞獅聞名的是八幡神
社。

　此外，遠野也遺留著鍋倉城和橫田城的
遺蹟，也能令人感受到這裡曾是城下舊街
的歷史。六日町一帶是曾有古代武士宅院
的地方。

●『遠野物語』

　『遠野物語』是以柳田國男所著而成
名，而給予他這本書動機的是他的同學
佐佐木喜善。出生於遠野的佐佐木，收集
了從村中老人們聽來的故事。對此深感興
趣的柳田，實際居住在此並加以研究，並
將其寫成富有文學上、民俗學上價值的書
籍問世。

▶交通　東京　東北新幹線　新花巻　釜石線・急行　遠野
こうつう　とうきょう　とうほくしんかんせん　しんはなまき　かまいし　きゅうこう　とおの
　　　　　　　　　3時間15分　　　　　　　41分
　　　　　　　　　じかん　ぷん　　　　　　　ぷん

日本を旅する

Traveling Japan

仙台・松島（宮城県）
せん だい まつ しま みや ぎ けん

仙台・松島（宮城縣）

仙台は東北地方の中心的都市。市内には川
せんだい とうほくちほう ちゅうしんてきとし しない かわ
が流れ、緑が多いので「杜（森）の都」と
なが みどり おお もり もり みやこ
いわれている。8月に行われる七夕祭は有
がつ おこな たなばたまつり ゆう
名だ。
めい
仙台から車で30分ほど行くと、日本三景の
せんだい くるま ぷん い にほんさんけい
一つ、松島がある。また、紅葉が美しい鳴
ひと まつしま こうよう うつく なる
子峡、冬の樹氷で有名な蔵王など、仙台の
こきょう ふゆ じゅひょう ゆうめい ざおう
近くには見所が多い。
ちか み どころ おお

松島は、天の橋立（京都府）、宮島（広島県）ととも
まつしま あま はしだて きょうとふ みやじま ひろしまけん
に日本三景といわれる。日本で最も美しい景色の一
に ほんさんけい にほん いちも うつく けしき ひと
つだ。松島には大小の島が260ぐらいある。青い海と
まつしま だいしょう ひと あお うみ
白い岩、緑の松のコントラストが美しい
しろ いわ みどり

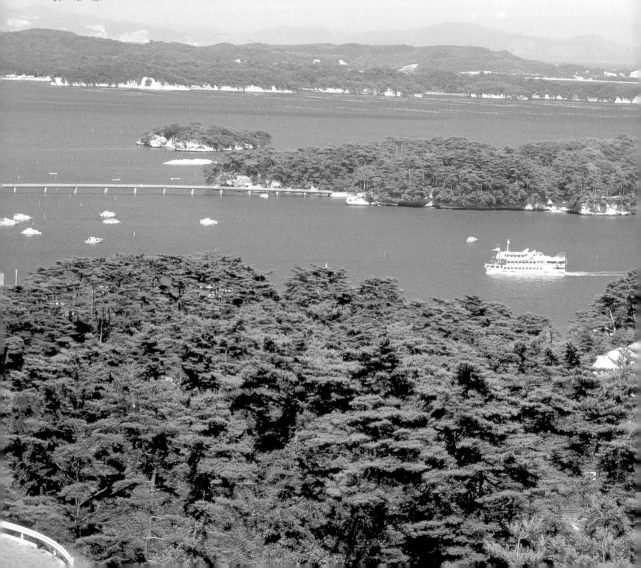

塩竈みなと祭り。8月5日。
松島湾内に色とりどりの船がでる

仁王島はスフィンクスのような形をしている

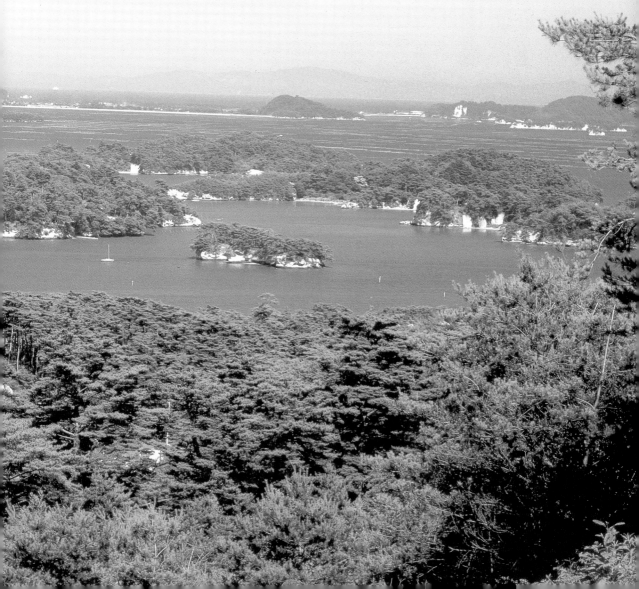

仙台市内
せんだいしない

青葉通り。ケヤキ並木が仙台駅から仙台
あおばどお　　なみき　せんだいえき
城跡まで続く。東北地方一のオフィス街
じょうあと　つづ　とうほくちほういち　　　　　　　　　がい
だが、緑がいっぱい
みどり

仙台七夕祭は毎年8月6日から8日までの3日間。
せんだいたなばたまつり　まいとし　がつむいか　　　ようか　　　　みっかかん
色とりどりの和紙でつくった飾りを竹に結び付ける。
いろ　　　　　わし　　　　　　　かざ　たけ　むす　つ
市内には3000本以上の竹飾りが並び、多くの観光客
しない　　　　　　ぼんいじょう　たけかざ　なら　おお　かんこうきゃく
が集まる
あつ

仙台城跡。仙台城は伊
せんだいじょうあと　せんだいじょう　い
達政宗がつくった城。
てまさむね　　　　　しろ
青葉城とも呼ばれる。
あおばじょう　　よ
城跡の公園には伊達政
しろあと　こうえん　　　　だてまさ
宗の像がある
むね　ぞう

宮城県の名産品
みやぎけんめいさんひん

笹かまぼこ。笹の葉の
ささ　　　　　　ささ　は
形をしたかまぼこ。や
かたち
わらかくておいしい

ホヤは海底にいる動物。形はグロテスクだが、
かいてい　　　どうぶつ　かたち
珍味
ちんみ

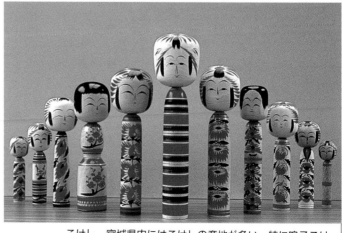

こけし。宮城県内にはこけしの産地が多い。特に鳴子こけ
みやぎけんない　　　　　さんち　おお　とく　なるこ
しは有名。地域によっていろいろな種類のこけしがある
ゆうめい　ちいき　　　　　　　　　　しゅるい

●仙台城（青葉城）

　1600年に名君・伊達政宗が、仙台に城を築いた。その後、伊達家代々が城主となり、380年間この地を治めた。現在は、城の隅やぐらと石垣が残るだけだが、城跡は青葉公園となって人々に愛されている。天守閣跡には馬に乗った政宗の像がある。また、青葉城資料展示館、仙台市博物館、文学者の島崎藤村・土井晩翠・魯迅の碑、東北大学の青葉山植物園などが、この広い園内にある。

　東北大学各学部はこの周りに配置されており、勉学に励む学生や研究者にとっては、緑の多いすばらしい環境となっている。仙台国際センターがあるのも、この辺り。広瀬川をはさんで西公園がある。政宗の墓は瑞鳳殿にあり、その隣には資料館もある。仙台城へは仙台駅からバスで25分。

●仙台の七夕祭

　願い事を書いた短冊（細い紙）を結び付けたりして、華やかに竹を飾りつけて立てる。東北の四大祭りの一つ。中央通りと一番町通りが中心。この通りはどちらも、名産品や銘菓の店が多い繁華街。

●松島

　松島湾内観光の船には、いくつものコースがある。夏のサンセットクルーズも人気だ。松島から塩釜港間の島巡りコースで約1時間。僧の修行場だった雄島、島全体が植物園になっている福浦島など、いろいろな島がある。伊達家の菩提寺(位牌を納め、死者の霊を慰めるための寺)の瑞巌寺は、松島海岸駅から歩いて7分の所にある。本堂・回廊など四つの国宝を持つ。

●塩釜の朝市

　水産物仲卸市場の朝市では、新鮮な魚やワカメやウニ、冬ならカキなどを買うことができる。鉄道を使うなら松島からJR仙石線で二つ目、東塩釜駅が近い。

●仙台城（青葉城）

　1600年名君伊達政宗在仙台築城。此後，伊達家族世世代代都當城主，並統治了此地380年。現在雖僅剩城角落的箭樓和石基，不過城的遺蹟已成了青葉公園，並受到人們的喜愛。在天守閣遺址處有政宗的乘馬銅像。此外，青葉城資料展示館、仙台市博物館、文學家島崎藤村和土井晚翠及魯迅的石碑、東北大學的青葉山植物園等等，都位在這廣闊的園內。

　東北大學的各科系都設在這座城的四周，對於勤勉求學的學生和研究人員而言，是個綠意盎然的絕佳環境。仙台國際中心也在這附近。隔著廣瀨河有一個西公園，政宗的墳墓在瑞鳳殿，其隔壁也有資料館。仙台城從仙台車站搭公車需25分鐘。

●仙台的七夕廟會

　結上寫有願望的長條詩籤（長紙條）等，將竹子裝飾得很華麗然後將其豎起。這是東北的四大廟會之一。中央通和一番町通是廟會會場的中心。這兩條街道都位於名產和糕點商店眾多的鬧區。

●松島

　遊覽松島灣內的遊艇，分為好幾種行程。夏季的日落周遊觀光船也很受歡迎。從松島到鹽釜港之間的島嶼巡遊行程約需1個小時。有曾是僧侶修行場的雄島，和整個島已成了植物園的福浦島等各種島嶼。伊達家族的菩提寺（提供牌位，以求弔慰死者靈魂的寺院），即瑞巖寺位在從松島海岸車站步行7分鐘的地方。擁有正殿和長廊等四個國寶。

●鹽釜的早市

　在海鮮批發市場的早市裡，可以買到新鮮的魚和海帶芽、海膽等，冬季的話還能買到牡蠣等。如果要搭火車去，則從松島坐JR仙石線的第二站東鹽釜車站會比較近。

▶ 交通　東京 ══ 東北新幹線 2時間7分 ══ 仙台 ── 東北本線 24分 ── 松島

『奥の細道』は、江戸時代（1603～1867年）の俳人（俳句を詠む人）松尾芭蕉の旅日記。1689年の晩春、江戸（東京）を出発し、奥羽地方（宮城・山形県など）、北陸地方（新潟・富山・福井県など）を通り、岐阜県の大垣まで、150日をかけて歩いた。芭蕉はその所々で俳句を詠んでいる。特に山形県で詠まれた句には有名なものが多い。

奥の細道 （山形県ほか）

深山内的小徑（山形縣等）

「さみだれをあつめて早し最上川」

最上川は昔から貨物を運ぶための重要な交通路で、河口の酒田は大きな港町だった。最上川はふだんから流れの急な川だが、芭蕉が船で川下りをしたのは雨の降ったあとだったのだろうか。川下りの途中で白糸の滝が見られる。芭蕉が最上川下りの船に乗った場所には、芭蕉と弟子の曽良の像がある

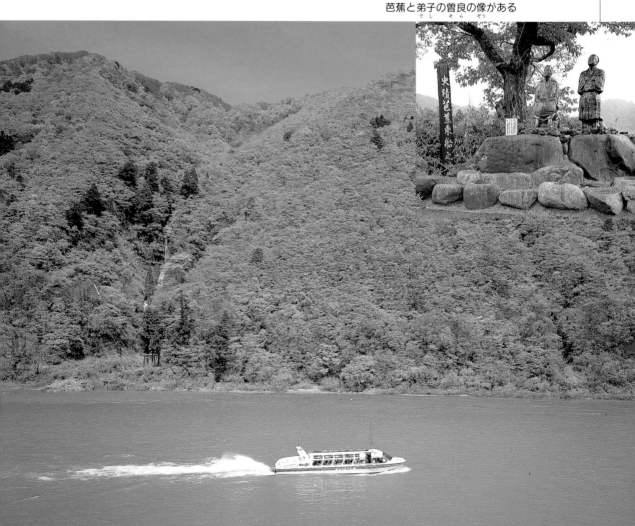

「閑さや岩にしみ入蟬の声」

立石寺は山寺ともいう。芭蕉がここを訪
れたのは夏。静かな山のなかにセミの声
がうるさいほど聞こえていたのだろう

「有難や雪をかほらす南谷」

羽黒山は信仰の山。山伏（山で仏教の修行をする人）の修
行の場だ。2446段の長い石段を登っていくと神殿がある

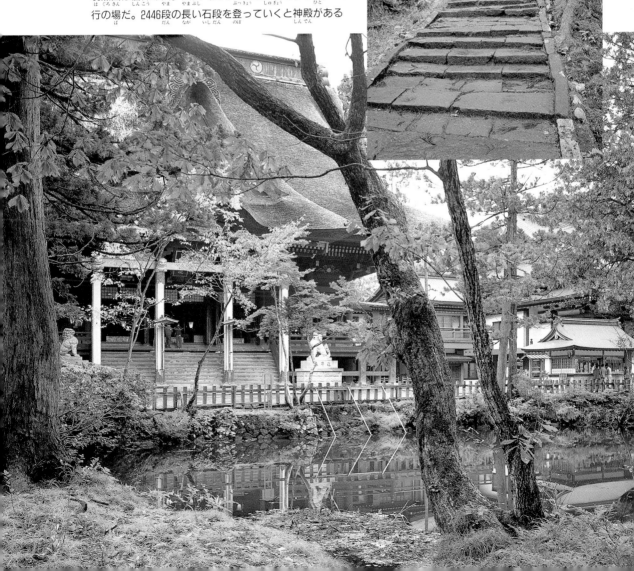

『奥の細道』

おく　ほそみち

"Oku-no Hosomichi"

150日でこんなに長い距離を歩いた。1日に40キロも歩いたことになる。芭蕉はこのとき46歳。芭蕉は忍者で有名な三重県伊賀上野の生まれなので、「本当は忍者だったのでは」という説もある。

象潟（秋田県）

「汐越やつるはぎぬれて海涼し」
芭蕉が旅したころには潟湖（海がせき止められてできた湖）があった。蚶満寺には芭蕉の句碑がある

堺田（山形県）
「蚤虱馬の尿する枕もと」
国境の番人の家。芭蕉はこの家に泊まり、翌日は険しい山刀伐峠を越えて尾花沢へ向かった

出雲崎（新潟県）

「荒海や佐渡によこたふ天河」
日本海の荒海の向こうには佐渡が島があり、昔から多くの罪人が流されていた

倶利伽羅峠（富山・石川県）
源氏と平家が戦った、歴史的な場所

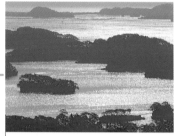

松島（宮城県）
日本三景の一つ。あまりの美しさに芭蕉は句を詠めなかったという

江戸を出発
「行春や鳥啼魚の目は泪」

白河の関（福島県）
東北地方の入り口。江戸から来た旅人には、ここから先は寂しい土地という思いがあった

那谷寺（石川県）
「石山の石より白し秋の風」
奇妙な形の岩や洞くつがある

大垣（岐阜県）
「蛤のふたみに別行秋ぞ」
大垣には芭蕉の弟子が多くいた。『奥の細道』の旅はここで終わる

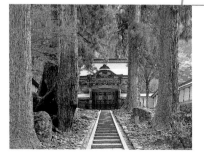

永平寺（福井県）
曹洞宗の大本山
（一番権威のある寺）

日光（栃木県）
「あらたうと青葉若葉の日の光」
日光東照宮は徳川家康をまつってある

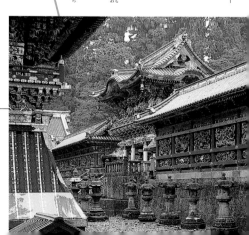

●最上川
もがみがわ

芭蕉も下ったというこの川。今も川下りの舟は人気がある。上流の古口から草薙温泉までの12kmを約1時間で下るコースが一般的だ。芭蕉が舟に乗ったのは、古口よりさらに上流の本合海という所。本合海と古口の間にある新庄温泉からの舟下りのコースもある。約2時間で草薙温泉に着くが、本数は少ない。

●山寺（宝珠山立石寺）
やまでら（ほうじゅさんりっしゃくじ）

本尊は木造の釈迦如来像。本尊もこれを納める根本中堂も国の重要文化財だ。根本中堂のすぐ横に、芭蕉の句碑がある。1000段以上の石段を上がり切った頂きには、奥の院がある。

山寺駅近くには芭蕉記念館がある。芭蕉が山寺を訪れてから300年。これを記念して、平成3（1991）年に建てられたのだ。山寺へは、山形駅からJR仙山線で14分。

●羽黒山
はぐろさん

月山、湯殿山と合わせて出羽三山と呼ばれている。芭蕉は三山でそれぞれに句を詠み、鶴岡に向かった。

出羽三山は、1400年もの昔から霊山として多くの人々に信仰されてきた山々。ふもとの手向には宿坊が35軒も並ぶ。宿坊は修行やお参りに来る人々のための宿だ。

表参道の両側の杉並木は樹齢数百年といわれ、特別天然記念物に指定されている。この間を進み、10世紀初めに建てられた国宝の五重塔を左に見ながら、長い石段を上る。二の坂を右奥に入ると、芭蕉が句に詠んだ南谷の庭園がある。句碑もここにある。頂上の社殿まで1時間は必要。

鶴岡駅（JR羽越本線）から手向行きバスで40分。直接、山頂にバスで上ってしまうこともできる。鶴岡駅から羽黒山頂行きバスで55分。

●最上川

據說松尾芭蕉也曾泛舟而下的這條河，現在泛舟的船仍很受歡迎。最常見的是從上游的古口到草薙溫泉12公里，約花1個小時泛舟而下的路線。而芭蕉是搭船的地方，是在比古口更上游的本合海。也有從位在本合海和古口之間的新庄溫泉泛舟而下的路線，大約2小時可到達草薙溫泉，不過船班很少。

●山寺（寶珠山立石寺）

這個寺院的主神是木造的釋迦如來像。主神和供奉主神的根本中堂，都是國家的重要文化財。就在根本中堂的旁邊，有雕刻芭蕉俳句的碑。在爬完超過1000級的石階頂上，有個內殿。

在山寺車站附近有芭蕉記念館。這是在芭蕉來訪300年後，為了紀念芭蕉來訪而在平成3（1991）年建造的。要到山寺需從山形車站搭JR仙山線，14分鐘可達。

●羽黑山

和月山和湯殿山被稱為出羽三山。芭蕉在此三座山分別詠了俳句，然後便前往鶴岡。

出羽三山從1400年前便被視為靈山，被眾多人們信仰至今的群山。在山麓的手向，有多達35間的齋館。齋館是為了接待前來修行或參拜者的旅館。

正面參拜道路兩側的衫木行道樹，據說樹齡有好幾百年，被指定為特別天然紀念物。走在行道樹之間，邊觀賞左邊在10世紀初期所建的國寶五層塔，邊爬上長石階。進入第二個坡道右邊深處，就有芭蕉曾在俳句中所吟詠的南谷庭園。雕刻俳句的碑也在這裡。到山頂的神殿需要1個小時。

搭從鶴岡車站（JR羽越本線）往手向的公車需40分鐘。也可以直接搭公車上山頂。搭從鶴岡車站往羽黑山頂的公車需55分鐘。

▶交通 こうつう 東京 とうきょう ──山形新幹線 やまがたしんかんせん── 山形 やまがた
2時間50分 じかん ぷん

裏磐梯・会津
（福島県）
<small>うら　ばん　だい　　あい　づ</small>
<small>ふく　しま　けん</small>

裏磐梯・會津（福島縣）

裏磐梯というのは磐梯吾妻高原
<small>うらばんだい　　　　　　あづまこうげん</small>
の別名。磐梯山の北にあり、湖
<small>べつめい　さん　きた　　　　みずうみ</small>
や沼、湿原の多い高原だ。これ
<small>ぬま　しつげん　おお</small>
らの湖は、明治21（1888）年、
<small>めいじ　　　　　　　ねん</small>
磐梯山が噴火したときにできた
<small>ふんか</small>
もの。特に五色沼は緑や青、赤
<small>とく　ごしき　みどり　あお　あか</small>
などさまざまな色をもつ湖沼群
<small>いろ　　　　　こしょうぐん</small>
（湖の集まり）として有名。
<small>あつ　　　　　ゆうめい</small>
磐梯山の周囲には温泉が多い。
<small>ばんだいさん　しゅうい　おんせん　おお</small>
また、磐梯山の南には猪苗代湖、
<small>みなみ　いなわしろこ</small>
西には歴史の町、会津や喜多方
<small>にし　れきし　まち　あいづ　きたかた</small>
があり、観光スポットが多い。
<small>かんこう</small>

沼の中に浮かんでいるような磐
<small>ぬま　なか　う　　　　　　　　　　ばん</small>
梯山。秋が深まると紅葉が美し
<small>だいさん　あき　ふか　　　こうよう　うつく</small>
い（10月ごろ）
<small>がつ</small>

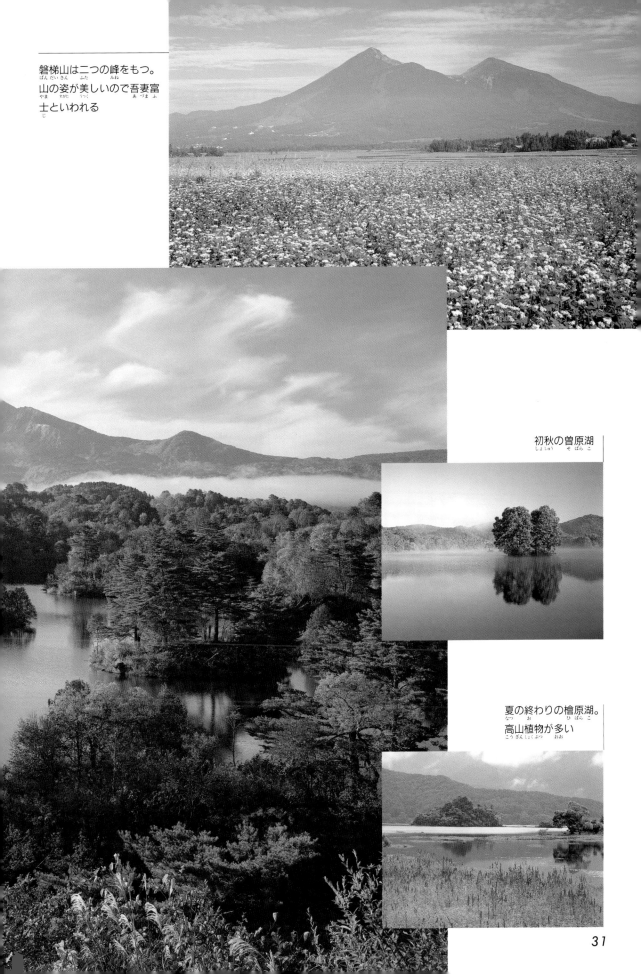

磐梯山は二つの峰をもつ。
山の姿が美しいので吾妻富
士といわれる

初秋の曽原湖

夏の終わりの檜原湖。
高山植物が多い

31

会津

Aizu

江戸時代（1603～1867年）、会津は松平藩の城下町として栄えた。戊辰戦争（1868～69年に起こった官軍＝明治政府側の軍隊と旧幕府軍＝徳川幕府側の軍隊の戦い）では、会津藩は旧幕府軍として戦ったが、破れた。会津の町には今も城、武家屋敷、庭園など、城下町のおもかげが残る。

白虎隊は会津藩の少年隊。戊辰戦争で官軍に破れ飯盛山で自殺した。飯盛山には白虎隊の少年たちの墓がある

毎年、9月22日～24日には「会津秋まつり」が行われる。白虎隊にふんした中学生たちも行列に加わる

会津若松城。鶴ヶ城ともいう。戊辰戦争後、取り壊され、昭和40（1965）年に再建された。後ろには磐梯山が見える

会津の名産品

Local Products of Aizu

絵ろうそく。ろうそくの表面に美しい絵が描かれている。火をつけるのがもったいないようだ

会津塗。会津は漆器の産地として有名。江戸時代から藩の重要産業だった

桐げた。桐の美しい木目を生かしたげた

赤べこ。紙でつくった赤い牛のおもちゃ。首がゆらゆら動く

●磐梯吾妻スカイライン

高湯温泉から土湯温泉まで、吾妻連峰を走る山岳道路。吾妻小富士、浄土平など景色は雄大。全長29kmの快適なドライブを楽しめる。

●猪苗代湖

日本で3番目に大きい湖。湖の北岸には野口英世記念館がある。野口英世（黄熱病の研究で知られる医学者）の生家跡で、遺品なども展示されている。

●会津若松

古い城下町で、町の南端には鶴ヶ城がある。現在の天守閣は、昭和40（1965）年に復元されたもの。本丸跡にある茶室・麟閣は、明治維新を前に密談が繰り返された所。町の中には蔵造りの家並みも残る。現在の城下町の形ができたのは二代目城主・蒲生氏の時代(16世紀末)。

漆器や地酒、菓子などが名産品となったのも、このころからのこと。江戸時代に入って徳川家康の孫・保科氏が城主となって、戊辰戦争のあと、明治維新を迎える。佐幕派（徳川幕府の側）として十代の少年たちまでが戦った白虎隊の悲話は、今も会津で語り継がれている。

白虎隊記念館は飯盛山にある。武家屋敷跡へは、会津若松駅からバスで15分ほど。

野口英世の大やけどを手術したのが、この町の渡部医師。中町の喫茶店・会津壹番館は渡部医師の家蔵を改造した店。英世は近くの教会で洗礼を受けている。

●会津の味

冬の寒さが厳しい所なので、温かいものに名物が多い。田楽(サトイモやコンニャクに甘みそを塗って焼いたもの)や、わっぱ飯(ヒノキで作った器に米や魚などを入れて器ごと蒸したもの)がその代表だ。変わったものでは、ナマズのてんぷら。おいしい地酒も多い。

●磐梯吾妻環山公路

這是一條從高湯溫泉到土湯溫泉，縱貫吾妻連峰的高山道路。有吾妻小富士和淨土平等，風景很壯觀。可以享受全長29公里舒適的兜風樂趣。

●猪苗代湖

是日本第三大湖。湖的北岸有野口英世紀念館。這是野口英世(以研究黃熱病而聞名的醫生)老家的遺蹟，也展示了其遺物等。

●會津若松

是古老的城下舊街，在城鎮的南端有鶴之城。現在的天守閣，是在昭和40（1965）年被修復的。在本丸遺蹟的麟閣茶室，是明治維新以前，反覆密談之處。在城內也遺留著倉庫式構造的一排房子。現在的舊街面貌，是在第二代的城主蒲生氏的時代（16世紀末期）形成的。

漆器和當地的酒、糕點等，也是從這個時候開始成了名產。到了江戶時代，德川家康的孫子保科氏當了城主，並在戊辰戰爭之後，面臨了明治維新。身為佐幕派（德川幕府這邊）的白虎隊，就連十幾歲的少年們都上場作戰的悲慘故事，在會津現在仍流傳著。

白虎隊紀念館位於飯盛山。要到武士宅院的遺蹟，需從會津若松車站搭公車約15分鐘。

為野口英世的嚴重灼傷動手術的，是住在這個城市的渡邊醫生。中町的會津壹番館，是將渡邊醫生家倉庫改建後的咖啡廳。英世在附近的教會接受了洗禮。

●會津的食物

由於這裡是冬季嚴寒的地方，所以名產多半是熱的食物。田樂(在芋頭或蒟蒻上抹上甜味噌，並經烤過的食物)，和wappa飯(將米和魚等裝入用檜木製成的容器後，再連同容器一起蒸過的食物)是具有代表性的名產。比較特別的東西有鯰魚的天婦羅。當地也出產很多美酒。

▶交通　東京 ═══ 東北新幹線 1時間25分 ═══ 郡山 ─── 磐越西線・特急 1時間 ─── 会津若松

日本を旅する

Traveling Japan

日光（栃木県）
にっこう　とちぎけん

日光（櫪木縣）

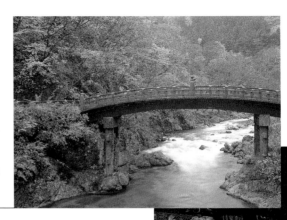

神橋は日光東照宮
しんきょう　にっこうとうしょうぐう
への入り口。美し
　　いぐち　うつく
いアーチ型の木の
　　　　がた　き
橋だ
はし

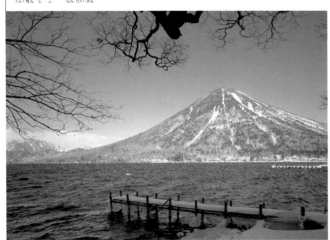

中禅寺湖と男体山
ちゅうぜんじこ　なんたいさん

日光東照宮の陽
にっこうとうしょうぐう　よう
明門。鮮やかな
めいもん　あざ
色とものすごい
いろ
数の彫刻には圧
かず　ちょうこく　あっ
倒される
とう

秋の中禅寺湖。
あき　ちゅうぜんじこ
このあたりは
紅葉が美しい
こうよう　うつく

「日光を見ずして結構と言うなかれ」ということばがある。日光東照宮の結構な建築を見ないうちは「結構（すばらしい）」ということばは使うな、という意味だ。日光東照宮は金箔や精巧な彫刻で飾られ、その美しさは江戸時代（1603〜1867年）から有名だった。東照宮は徳川家康の霊を祭る神社。その豪華さは徳川幕府の権力の強さを表している。

日光市内から〝いろは坂〟を登っていくと、華厳の滝や中禅寺湖があり、さらにその奥には戦場ケ原、湯ノ湖、湯元温泉などがある。このあたりは奥日光と呼ばれ、自然の豊かな所だ。

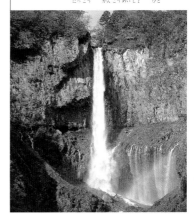

華厳の滝。中禅寺湖の東からあふれた水が岸壁をドッと落ちる。高さ97メートル。日光の観光名所の一つ

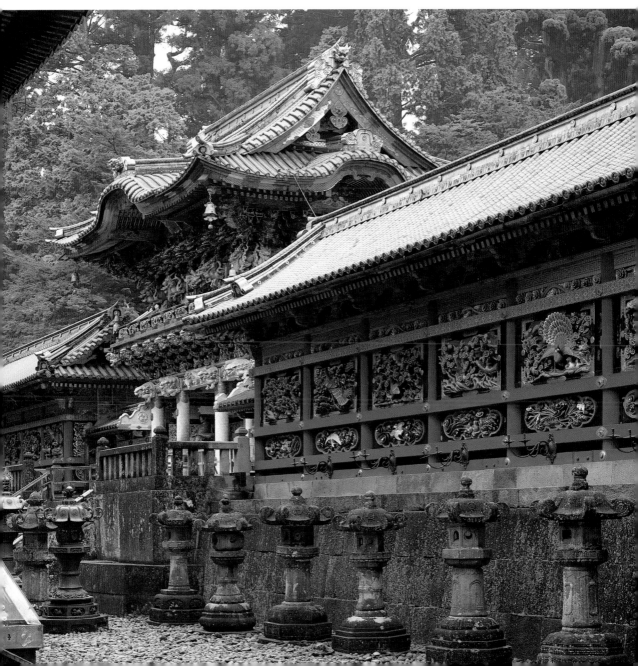

奥日光の自然
<ruby>奥<rt>おく</rt></ruby><ruby>日<rt>にっ</rt></ruby><ruby>光<rt>こう</rt></ruby>の<ruby>自<rt>し</rt></ruby><ruby>然<rt>ぜん</rt></ruby>

Scenery in Oku-Nikko

ワタスゲが咲く戦場ケ原（7月）。戦場ケ原は男体山の西に広がる湿原。遊歩道をハイキングするのは気持ちがいい

小田代ケ原は戦場ケ原に続く湿原。ノアザミやアヤメなどの大群落がある

牛がのんびり遊ぶ光徳牧場

〝いろは坂〟はカーブの多い道。下り専用の〝第一いろは坂〟と上り専用の〝第二いろは坂〟があり、それぞれのカーブに「いろは」48文字の名前がつけられている

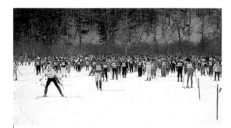

冬には光徳牧場付近で、クロスカントリースキーができる

奥日光の滝
<ruby>奥<rt>おく</rt></ruby><ruby>日<rt>にっ</rt></ruby><ruby>光<rt>こう</rt></ruby>の<ruby>滝<rt>たき</rt></ruby>

The Falls at Oku-Nikko

湯元温泉の源泉。湯元温泉は奥日光のいちばん奥。静かな温泉地だ

竜頭ノ滝。210メートルの距離を悠々と流れ落ち、中禅寺湖に注ぐ

湯滝。湯ノ湖の南から急斜面を流れ落ちる。幅が広く、水の量が多い豪快な滝

●歴史ある町

　有名な日光東照宮のほかに、二荒山神社、輪王寺があり、日光は門前町として古くから栄えた。江戸時代から代々家業を受け継ぐ店も多い。

●日光の寺社

東照宮　坂下門の木彫りの眠猫や陽明門など、東照宮には国宝（文部大臣が指定した国の宝）が多い。そのほか、天井画の鳴竜や日本三大鳥居の一つの石ノ鳥居など、見所がたくさんある。本殿の奥には徳川家康の墓がある。

二荒山神社　本殿と拝殿は、日光で一番古い建物。

輪王寺　仏教の宗派の一つである天台宗の寺。平安時代から江戸時代まで1000年近くも栄え、最盛期には僧が3500人もいたことすらあった。宝物館には仏像や書画などの名品がある。また、庭園にあるサクラの古木は「金剛桜」として知られている。根元の回りは5mもある。

　日光見学の代表的なコースは、この二社一寺と大猷院廟（徳川三代将軍の家光の墓）を一巡りするもの。全部巡るのに最低2時間はかかる。時間の余裕があれば、4時間ほどかけてゆっくり回りたい。日光の自然に触れたいなら、さらに足を伸ばして、華厳の滝や中禅寺湖も訪れたい。

●名産品

　日光彫という木彫りが有名。これは江戸時代に全国から集められた名工たちの技を受け継いでいる。お盆や菓子皿などが比較的安くて、買いやすい。そのほかにもたくさんの魅力的な木製品がある。

　味の名物としては、日光ゆば（豆腐を作るときにできる、薄い膜を乾かしたもの）やようかん（小豆でできた練り菓子）がある。

●歴史悠久的城市

　除了著名的日光東照宮外，還有二荒山神社和輪王寺，日光自古便是個在神社、寺院的門前附近所形成的繁華市街。也有很多自江戶時代便世世代代繼承祖業的商店。

●日光的寺院神社

東照宮　在東照宮有很多國寶（文部大臣指定的國家寶物），如坂下門的木雕睡貓和陽明門等。此外，還有很多值得一遊的地方，如天花板上回音龍頭的圖畫，和日本三大神社入口牌坊之一的石鳥居等。正殿深處有德川家康的墳墓。

二荒山神社　其正殿和前殿，是日光最古老的建築物。

輪王寺　是佛教教派之一天台宗的寺院。從平安時代到江戶時代繁榮了將近有1000年，在最興盛的時期，僧侶人數甚至多達3500人。在寶物館有佛像和書畫等名作。此外，庭園內的老櫻樹，是棵廣為人知的「金剛櫻」。樹圍粗達5公尺。

　參觀日光最具代表性的行程，是到這二社一寺，以及大猷院廟（德川第三代將軍家光的墳墓）遊覽一趟。全部參觀完至少要花費2個小時。如果時間充裕的話，可花個4小時左右慢慢地參觀。若想接觸日光的大自然，也可順便走訪一下華嚴瀑布和中禪寺湖等。

●名産

　日光雕這種木雕作品很有名。其雕刻技術乃是繼承在江戶時代從全國所召集的名匠們的技能。托盤和點心盤等，比較便宜而容易購買。除此之外，還有很多很誘人的木製品。

　名產的食物，有日光豆皮（做豆腐時所形成的薄膜經晾乾後的食物）和羊羹（用紅豆經熬練後製成的點心）等。

▶交通

東京 ── 東北新幹線 53分 ── 宇都宮 ── 日光線 42分 ── 日光

浅草 ── 東武日光線・特急 1時間40分 ── 東武日光

日本を旅する

下町（東京都）
した まち とう きょう と

舊街（東京都）

東京都の東部、台東区、墨田区、江東区あ
とうきょうと とうぶ たいとうく すみだ こうとう
たりを下町と呼ぶ。東京が江戸と呼ばれて
したまち よ えど
いたころ栄えたところだ。下町には今でも
さか いま
江戸の風情をそのまま残した町が多い。
ふ ぜい のこ おお

上野 Ueno
うえ の

上野・不忍池。夏にはハスの花が咲き、冬には北からたくさんの渡り鳥がやってく
うえの しのばずのいけ なつ はな さ ふゆ きた わた どり
る。上野には、博物館、美術館、動物園などがあり、休日には行楽の人々が集まる
はくぶつかん びじゅつかん どうぶつえん きゅうじつ こうらく ひとびと あつ

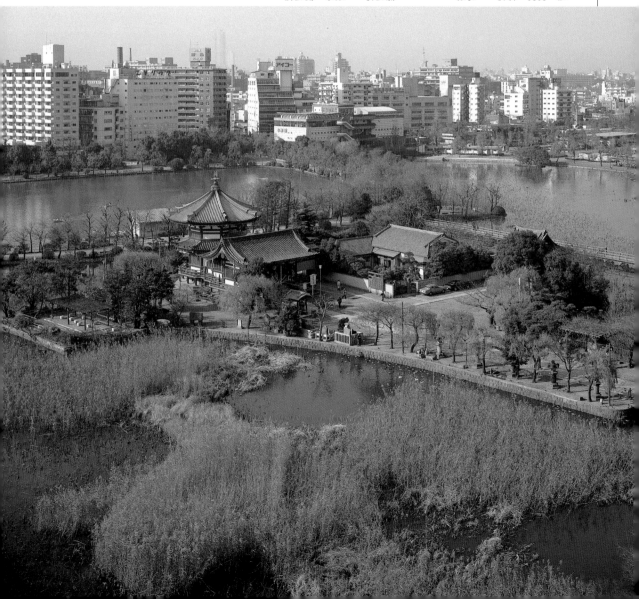

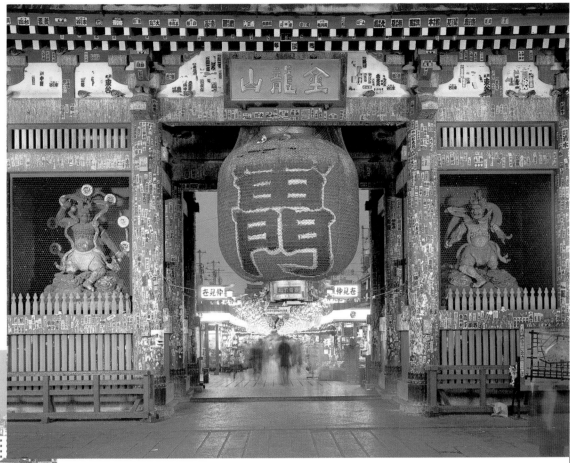

浅草 Asakusa
あさくさ

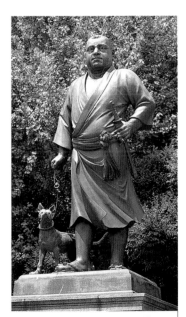

上野のシンボル、西郷さんの像。
うえの　　　　　　　　　　　　　さいごう　　ぞう
西郷隆盛は明治時代（1868～1912
たかもり　　　　　めいじ じだい
年）初期の軍人・政治家
ねん　しょき　ぐんじん せいじか

浅草・雷門。中央には大きなちょうちんが下がり、柱には
あさくさ　かみなりもん　ちゅうおう　　　　おお　　　　　　　　　　　　　　　　さ　　　　　はしら
千社札（お参りした証拠に張りつける紙。氏名や出身地を
せんじゃふだ　　まい　　　　しょうこ　は　　　　　　かみ　しめい　しゅっしんち
図案化して印刷してある）がたくさん張りつけられている。
ずあんか　　　　いんさつ
仲見世通りには土産物や食べ物を売る店が並ぶ。仲見世通
なかみ せどお　　　　みやげもの　た　もの　う　みせ　なら
りを抜けると浅草寺と浅草神社があり、正月の初もうで、
ぬ　　　　せんそうじ　あさくさじんじゃ　　　　しょうがつ　はつ
2月の節分豆まき、5月の三社祭、7月のほおずき市、12
がつ　せつぶんまめ　　　がつ　さんじゃまつり　　がつ　　　　　　いち
月の羽子板市と、一年中にぎわう
がつ　はごいた　　いちねんじゅう

羽子板市。毎年12月に浅草寺で行われる。羽子板は羽根つき（正
はごいたいち　まいとし　がつ　せんそうじ　おこな　　　　はごいた　はね　　　しょう
月に女の子がする、バドミントンのような遊び）に使う板。押し
がつ　おんな　こ　　　　　　　　　　　　　　あそ　　　つか　いた　お
絵（布製のレリーフ）で豪華な模様がつけてあるものは飾り用
え　ぬのせい　　　　　　　　　ごうか　もよう　　　　　　　　　かざ　よう

下町の楽しみ
しonly たまち　たの

Having Fun in Shitamachi

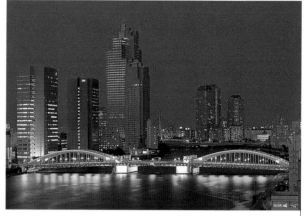

隅田川と勝鬨橋。隅田川にはいくつもの橋がかかっている。浅
すみ だ がわ　かちどきばし　　すみ だ がわ　　　　　　　　　　　　　　　はし　　　　　あさ
草から隅田川の遊覧船に乗って、橋巡りをするのも楽しい
くさ　　すみ だ がわ　ゆうらんせん　の　　　　はし めぐ　　　　　　　　たの

酉の市。毎年11月の酉の日に、各地の鷲神社で行わ
とり　いち　まいとし　がつ　とり　ひ　　かくち　おおとりじんじゃ　おこな
れる祭り。商売の神様を祭る。市では飾りのついた
まつ　　しょうばい　かみさま　まつ　いち　　かざ
くま手（物をかき集める道具、竹製）が売られる。
て　もの　　あつ　　どうぐ　たけせい　　う
くま手で幸福をかき集めるという意味がある
て　こうふく　　あつ　　　　　　いみ

江戸東京博物館。高床
え ど とうきょうはくぶつかん　たかゆか
式の倉をイメージした
しき　くら
建物。昔の江戸と現在
たてもの　むかし　え ど　げんざい
の東京を体験できる。
とうきょう　たいけん
両国国技館のそばにあ
りょうごくこく ぎ かん
り、お相撲さんに会え
すもう　　　あ
るかもしれない

かっぱ橋道具街。
ばしどう ぐ がい
飲食店で使う道具
いんしょくてん　つか　どう ぐ
や食器、食品見本
しょっ き　しょくひん み ほん
などを売る問屋街。
う　とん や がい
普通のお店では売
ふ つう　　みせ　　う
っていない、ちょ
っと変わったもの
か
もある

柴又帝釈天（葛飾区）のはじき猿。
しばまたたいしゃくてん　かつしか く　　　　さる
猿が竹にはじかれて木を登る
さる　たけ　　　　　き　のぼ

浅草の犬張子。紙と竹でできている
あさくさ　いぬはり こ　かみ　たけ

下町の味、もんじゃ焼き。鉄板の
したまち　あじ　　　　　や　　てっぱん
上で野菜や切りイカなどの具を炒
うえ　や さい　き　　　　　　ぐ　いた
め、中央に穴をあけ、その中に片
ちゅうおう　あな　　　　　　なか　かた
栗粉でつくった汁を流し込む。焼
くり こ　　　　　しる　なが　こ　　や
き上がったら、小さな金ベラを使
あ　　　　　ちい　　かな　　　つか
って食べる。昔ながらの素朴な味
た　　　むかし　　　　そ ぼく　あじ

40

● 隅田川

水上バスと呼ばれる観光船が人気。浅草の雷門に近い吾妻橋から浜離宮庭園、その先の日の出桟橋までの間を行き来する。45分ほどのコースだ。デザインがすべて違う14の橋をくぐる。両国公会堂や相撲の国技館などが見える。春には両岸の桜が美しい。

● 深川江戸資料館

江戸時代の深川（隅田川の東側にある地域）辺りを知ることができる。館内には、実物大の長屋、船宿、火の見やぐらなどがある。それらの中に入るのも、展示物などに触るのも自由。江戸っ子と呼ばれた、庶民の生活感を味わえる所だ。

● 国技館

相撲の東京場所が見られるのはここ。3階建ての建物で、1階は相撲博物館になっている。江戸時代の番付や有名力士の写真、記念品などを見ることができる。相撲のないときは入館無料だ。

● 江戸東京博物館

7階建ての館内には、江戸時代の日本橋が実物大で再現されていて、渡ることができる。当時の町並みや江戸城（現在の皇居）の模型も展示してある。また、明治時代の銀座や、明治期のいろいろな建物も復元されていて興味深い。ここを訪ねれば、江戸・明治・大正・昭和と、時代ごとに移り変わってきた東京を眺められる。

● 築地市場

正式名は東京中央卸売市場だが、築地の魚河岸と呼ぶ方が一般的。セリは朝5時ごろから始まるが、一般の人は見学だけ。買い物は、場外市場へ。鮮魚、干物、野菜、果物、乾物、料亭用の食品や食器類など、さまざまな店が大小250軒以上ある。また、卸売市場で働く人のための、おいしくて安いすし屋や食堂も多い。

● 隅田川

被稱為水上巴士的觀光船很受歡迎。往返於淺草的雷門附近的吾妻橋，經濱離宮庭園再往前到日出棧橋，大約是45分鐘左右的行程。會穿越設計全都不同的14座橋樑。看得到兩國公會堂和相撲的國技館等。春天時兩岸的櫻花美不勝收。

● 深川江戶資料館

可以了解江戶時代的深川（在隅田川東邊的地區）一帶。館內有實物大的大雜院、船屋和火警瞭望台等。可以自由進入這些地方，和觸摸陳列品等。是個可以體驗到被稱為東京人，即一般老百姓生活感受的地方。

● 國技館

能夠看到相撲東京場所的便是這裡。是座3層樓的建築物，1樓是相撲博物館。能夠看到江戶時代的力士名次表及有名力士的照片和紀念品等。在沒有舉行相撲比賽時入館免費。

● 江戶東京博物館

在7層樓建築的館內，重現了實物大小的江戶時代的日本橋，還可以過橋。也展示了當時的街道和江戶城（現在的皇宮）的模型。此外，也復原了明治時代的銀座和明治時期的各種建築物，很有意思。只要到此一遊，便可以看到在江戶、明治、大正、昭和等每個時代不斷改變的東京面貌。

● 築地市場

雖然正式的名稱為東京中央批發市場，不過一般是稱為築地的魚類批發市場。拍賣約在早上5點左右開始，可是一般人只能參觀。購物要到場外的市場。鮮魚、曬乾的魚貝類、蔬菜、水果、乾菜、日本料理店用的食品和餐具類等，各種大小的商店有250家以上。此外，也有很多在批發市場工作的人常去的既好吃又便宜的壽司店和飯館等。

▶ **交通**　浅草へは営団地下鉄銀座線か都営浅草線を利用。

Traveling Japan

昇仙峡。奥秩父山地の間を荒
川が流れ、美しい渓谷をつく
っている。川沿いには約４キ
ロの遊歩道があり、大きな岩
や滝を見ながら歩くことがで
きる。春には新緑や桜、秋に
は紅葉が美しい

甲府（山梨県）
こう ふ やま なし けん

甲府（山梨縣）

甲府は南アルプスや富士山など、高い山々に囲まれた盆地にある。東京から
こう ふ みなみ ふ じ さん たか やまやま かこ ぼん ち とうきょう
近く、温泉あり、山あり、史跡ありという恵まれた地域。春から夏にかけて
ちか おんせん し せき めぐ ち いき はる なつ
は花見やハイキング、秋は紅葉、ブドウ狩りと、観光客も多い。また、戦国
はな み あき こうよう が かんこうきゃく おお せんごく
時代（約400年前）の武将、武田信玄の故郷としても有名だ。
じ だい やく ねんまえ ぶ しょう たけ だ しんげん こ きょう ゆうめい

甲府市街からは富士山が大きく見える
こう ふ し がい ふ じ さん おお み

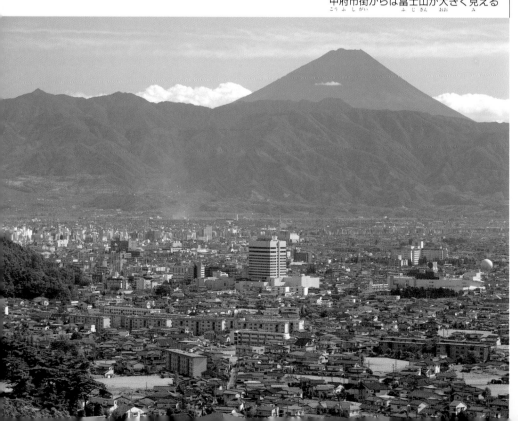

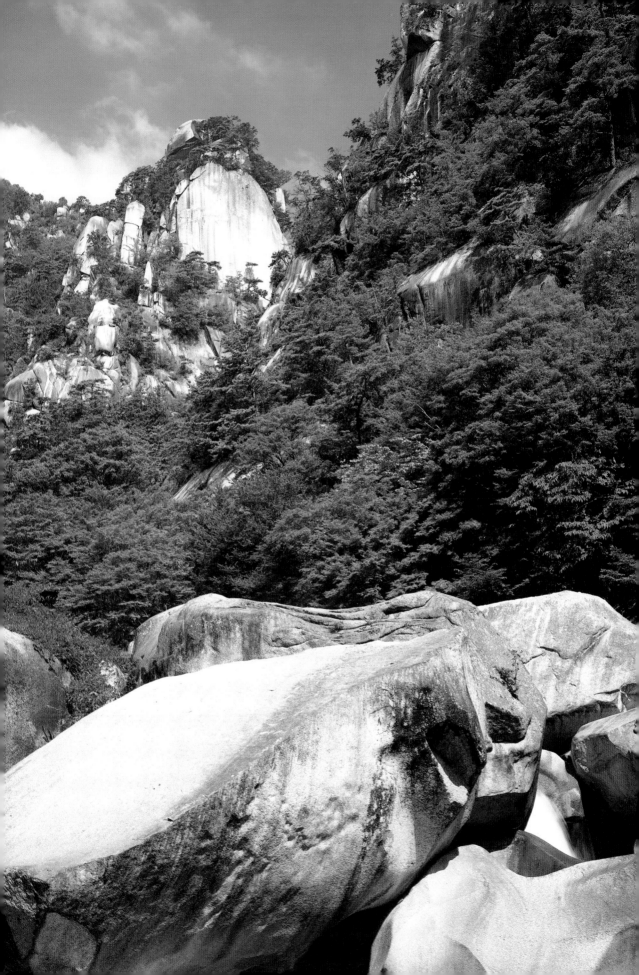

甲斐の国と武田信玄

武田神社は、武田家の屋敷があったところ。
宝物殿には信玄の使った刀やよろいがある

山梨県は、かつては甲斐の国（甲州）と呼ばれていた。武田信玄は
甲斐の国の有名な武将。家臣や領民を大切にした。武田軍は「風
林火山（風のように素早く、林のように静かで、火のように攻め、
山のようにどっしりと動かないという意味）」を旗印とする、強い
軍勢だった。甲府駅前には武田信玄の像がある

甲州の名物

ワイン。甲府市付近にはブドウ畑が広がり、ワイ
ナリーがたくさんある。秋はブドウ狩りもできる

ほうとう。カボチャ、
イモ、大根などが入
ったみそ味のうどん。
山梨県の郷土料理

煮貝。アワビを煮て、
しょうゆ漬けにしたも
の。海のない地域では
貴重な食べ物だった

甲州印伝。シカの皮をなめして、うるしで模様をつけ
たもの。ハンドバッグや財布をつくるのに使われる。
柔らかく軽くてじょうぶ

水晶細工。昇仙峡はかつて水晶の産地だった。今はもう水晶
は出ないが、水晶を磨き、細工する技術は伝えられている

●武田信玄

　信玄は要害山近くの積翠寺で誕生したといわれる。21歳で周辺の地域を統一し、53歳で亡くなった。甲府で火葬にされたが、その死は3年間秘密にされた。その間、墓とされていたのが、現在の円光院そばの信玄火葬塚の辺り。その後、墓は塩山の恵林寺に移された。3万平方メートルの境内を持つこの寺が菩提寺だ。信玄公宝物館には、信玄が戦いで使ったかぶとや軍旗などが展示されている。

●甲府のブドウ

　石和や勝沼などは、特にブドウ畑が多い所。石和は温泉でも有名だが、この温泉は、昭和36（1961）年に突然、ブドウ畑からわき出たもの。ブドウの種類はたくさんあり、7月末のデラウェアからピオーネ、巨峰、ネオマスカット、甲州ブドウと、11月ごろまで次々に実る。その時期になると、ブドウ狩りに訪れる人でにぎわう。

　日本では明治10（1877）年ごろから、ワイン作りへの努力が始められた。勝沼出身の高野・土屋両氏は、明治時代に25歳・19歳という若さでフランスへ渡り、ワイン作りを学んだ。そして帰国後、国産ワインの発展に力を注いだ。二人を記念してできたのが、勝沼ぶどうの丘。丘一面がブドウ畑だ。ここでは、勝沼にある21社全部のワインを試飲して買うことができる。

　勝沼のワイナリー21社のうち、13社では見学ができる。見学時間の指定などがあるので事前に連絡をしてから行こう。

●甲府のモモ

　勝沼町から近い一宮町は、モモの生産高が日本一。一宮町ばかりでなく、甲府盆地の東側一帯は4月、モモの花で埋め尽くされる。花の時期には、盛大な珍しい祭りが各所で見られる。

●武田信玄

　據說信玄是在要害山附近的積翠寺出生的。他在21歲時一統周圍的地區，在53歲時去世。他雖在甲府被火葬，不過他的死被保密了3年。在這期間，現在的圓光寺旁邊信玄火葬塔一帶，便是其墳墓所在。之後，墳墓被移至鹽山的惠林寺。院內有3萬平方公尺的這個寺院，就是菩提寺（譯注：收納先人墳墓的寺院）。在信玄公寶物館內，展示了信玄在打仗時用過的頭盔和軍旗等。

●甲府的葡萄

　石和和勝沼等地，是葡萄園特別多的地方。石和的溫泉也很有名，此地的溫泉是在昭和36（1961）年突然從葡萄園湧出的。葡萄的種類有很多，從7月底的特拉華葡萄，接著皮奧尼、巨峰、新麝香葡萄、甲州葡萄，到11月左右都會陸續地結實。一到這個時期，便會有很多人來採葡萄而熱鬧非凡。

　日本從明治10年（1877）年左右才開始努力生產葡萄酒。出生於勝沼的高野和土屋二人，在明治時代以25歲和19歲的若齡，便遠渡法國去學習釀造葡萄酒。並在回國後，致力於國產葡萄酒的發展。勝沼葡萄之丘便是為了紀念這二人而規劃的，整個山丘全都是葡萄園。在此可以試喝在勝沼的21家酒廠全部的葡萄酒後再購買。

　在勝沼的21家葡萄酒廠之中，有13家酒廠可以參觀。由於有參觀時間的限制等因素，應事先聯絡之後再去。

●甲府的水密桃

　離勝沼很近的一宮町的水密桃產量居日本第一。不僅是一宮町，甲府盆地的東邊一帶在4月也是滿地桃花的景象。到了花季，在各處都可以看到難得一見的盛大節慶活動。

▶交通　新宿 ── 中央本線・特急 ── 甲府
1時間33分

日本を旅する

Traveling Japan

富士山
（ふじさん）
（山梨県・静岡県）
（やまなしけん・しずおか）

富士山（山梨縣・静岡縣）

富士山は高さ3776メートル。日本一の山
だ。関東・中部地方の山に登ると、どこ
からでも富士山が見える。東京でも高い
ビルの上などから見えることもある。季
節により、見る角度により、富士山はい
ろいろな姿を見せてくれる。

富士山の山梨県側の山ろくには、噴火の
とき溶岩にせき止められてできた湖（山
中湖、河口湖、西湖、精進湖、本栖湖。5つ
を合わせて富士五湖という）がある。

山頂から見る御来光（日の出）。雲海の向こうから朝日
が昇る。神秘的な美しさだ（8月）

すっぽり雪でおおわれた富士山（山梨県・2月）

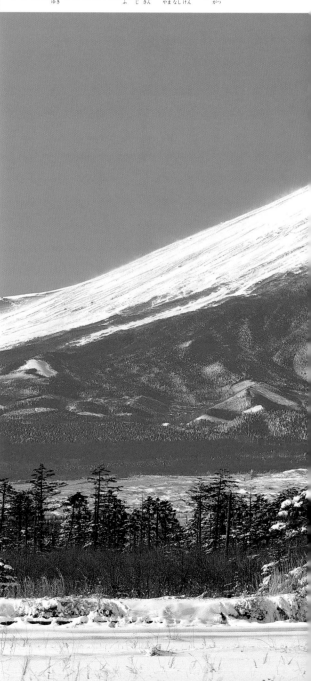

46

山頂
さん　ちょう

The Mountaintop

富士山の山開きは7月1日。夏の間、
ふ　じ　さん　やまびら　　　　がつついたち　なつ　あいだ
多くの人が富士登山をする。5合目（登
おお　ひと　　ふ　じ　とざん　　　　　ごうめ　　と
山口から山頂までを10に区切って、登
ぐち　　　さんちょう　　　　　　く　ぎ
山口から1合目、2合目という）まで
い
はバスで行くことができる。5合目か
ら上は、植物が少なく、砂利や溶岩の
うえ　　しょくぶつ　すく　　　じゃり　ようがん
道が続く。
みち　つづ

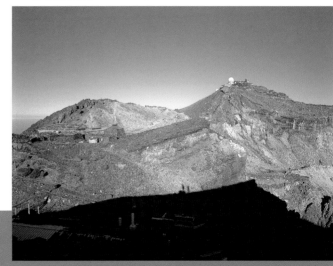

頂上には直径800メートル、深さ240メートルの火口があり、その縁
ちょうじょう　　ちょっけい　　　　　　　ふか　　　　　　　　　　か　こう　　　　　　　　　　ふち
には富士山測候所がある（8月）
ふ　じ　さんそっこうじょ　　　　　　がつ

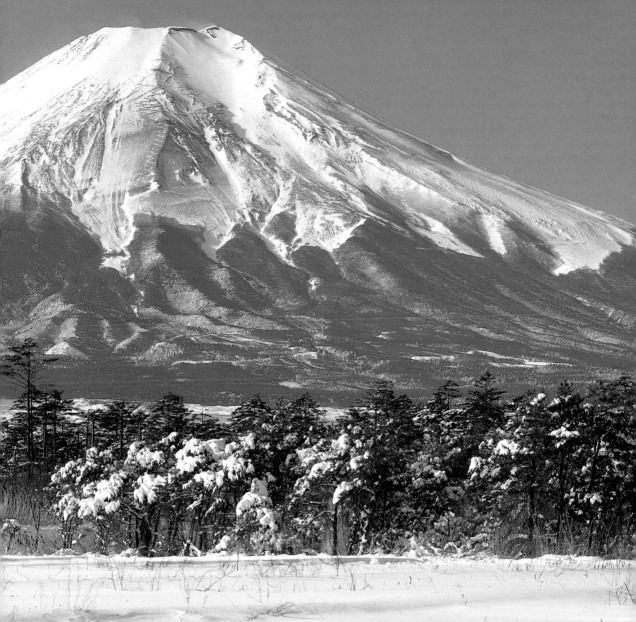

いろいろな富士山

The Various Fujis

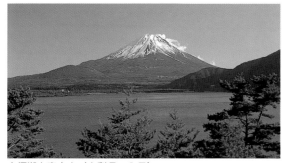

本栖湖と富士山（山梨県・1月）

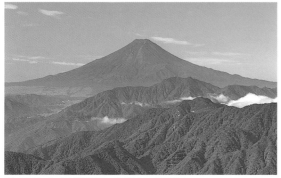

夏の富士山（山梨県雁ヶ腹摺山・8月）

山梨県

神奈川県

富士山

相模湾

静岡県

伊豆半島

N

茶畑と富士山。
山梨県側から見る形とちょっと違う（静岡県・5月）

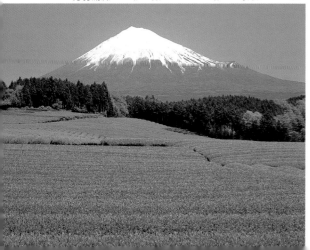

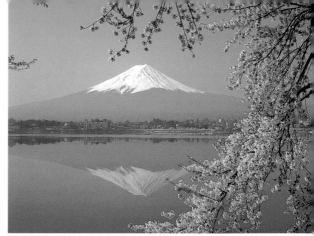

桜と富士山。まさに日本的な風景（山梨県河口湖・4月）

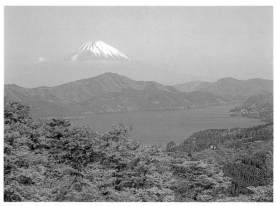

箱根・芦ノ湖から見る富士山（神奈川県箱根・5月）

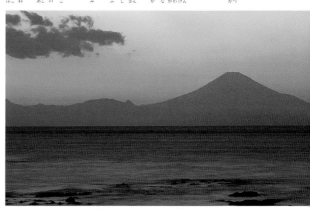

相模湾越しに見る夕暮れの富士山（神奈川県葉山町・3月）

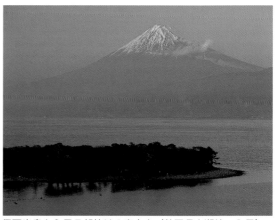

伊豆半島から見る朝焼けの富士山（静岡県大瀬崎・1月）

●富士山

静岡県と山梨県の県境にある。初めての噴火は2000万年も前に起きた。富士山の歴史を知るには富士吉田市歴史民俗博物館へ。富士吉田市から山中湖へ抜ける国道138号線沿いにある。

●富士登山

富士山はただ姿が美しいだけではない。昔から信仰の対象として人々の心を引きつけてきた。富士登山は今も単なる山登りとは少し意味が違う。現代人にとっても、少なからず祈りの気持ちが交じる。

登山口は6コース。河口湖口・吉田口・須走口・御殿場口・富士宮口・精進湖口。難しさも所要時間も各コースさまざまだ。また、山頂は夏でも気温が8℃くらいまでしか上がらず、気圧もふもとの3分の2ほどしかない。十分な計画や装備が大切だ。

●富士五湖

本栖湖は五湖の中で一番透明で最も深い。遊覧船もグラスボートが使われ、湖底を眺められる。精進湖は、一番小さい。ここから見る富士山を子抱き富士と呼ぶ。胸元に別の山を抱いて見えるためで、子役の山は大室山。西湖は周囲にキャンプ場が15カ所もあり、湖上では釣りやウインドサーフィンなども盛ん。河口湖は富士急行線の終点でもあり、ホテルやペンションは五湖の中で最も多く、活気に満ちている。すぐ近くの天上山へロープウエーで3分。湖の向こうに雄大な富士山が眺められる。また、湖畔の産屋ガ崎からは湖に映る富士山が見られ、逆さ富士の名で知られる。山中湖は、五湖で一番大きい湖。湖畔は別荘地として開けた。テニス、乗馬や美術館、ヨットやパラセーリングなど、楽しみ方も多様だ。冬は湖面が凍り、ワカサギ釣りができる。ママの森からの逆さ富士も有名。

▶交通		
新宿	小田急～御殿場線・特急 1時間37分	御殿場
新宿	中央本線・特急 1時間	大月 → 富士急行 43分 → 富士吉田

＊登山シーズン（夏）には新宿～富士吉田直通の快速もある。

●富士山

位於靜岡縣和山梨縣的交界處。第一次爆發發生在2000萬年前。要知道富士山的歷史，可以到富士吉田市歷史民俗博物館去。這個博物館位於從富士吉田市穿過山中湖的138號公路沿線上。

●登富士山

富士山並不只是形狀美而已。自古便以信仰的對象吸引著人心至今。登富士山即使是現在，也與單純爬山的意思有點不同。即使對現代人而言，也會夾雜著或多或少祈禱的心情。

富士山有6個登山路徑，分別是河口湖口、吉田口、須走口、御殿場口、富士宮口、精進湖口。難度和所需的時間各個路徑都有所不同。此外，山頂即使在夏天，氣溫也只能上升到8℃左右，氣壓也只有山腳的3分之2左右。周詳的計劃和裝備是很重要的。

●富士五湖

本栖湖在五湖中最清澈也最深。遊艇也是使用玻璃鋼艇，可以眺望湖底。精進湖最小，從這裡看到的富士山稱為抱子富士，因為看起來像是在懷裡抱著別座山，而扮演子山角色的是大室山。西湖周圍有多達15處的露營區，在湖上釣魚和風浪板等也很盛行。河口湖也是富士急行線的終點站，飯店和民宿等在五湖中最多，充滿了活力。搭纜車3分鐘可到就在附近的天上山，可以眺望到湖對面壯觀的富士山。此外，在湖畔的產屋之岬，可以看到映在湖面上的富士山，以富士倒影而聞名。山中湖是五湖中最大的湖，湖畔已發展為別墅區。打網球、騎馬及逛美術館、風帆船和跳傘等，也有各式各樣遊樂的方式。冬天湖面會結冰，能夠釣公魚。從媽媽森林所看到的富士倒影也很有名。

Traveling Japan

波勝崎には野生の猿が
あつまる

伊豆（静岡県）
いず　　　しずおかけん

伊豆（静岡縣）

熱海の花火。熱海は日本を代
あたみ　はなび　　あたみ　にほん　だい
表する温泉都市。旅館やホテ
ひょう　おんせんとし　りょかん
ル、保養所などが約300軒、3
ほようじょ　やく　けん
万人が宿泊できるという大温
まんにん　しゅくはく　だい
泉地だ。毎年7月、8月には
ちせんち　まいとし　がつ
花火大会が行われる
はなびたいかい　おこな

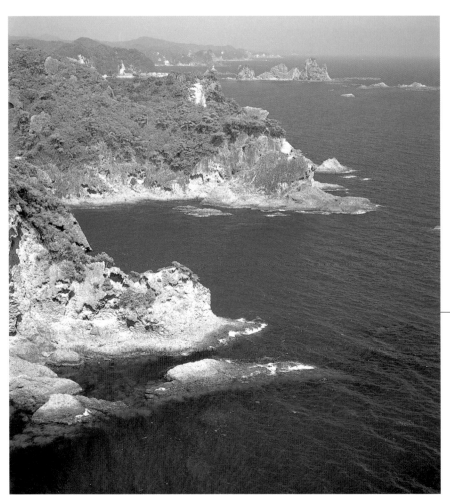

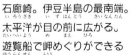

石廊崎。伊豆半島の最南端。
いろうざき　いずはんとう　さいなんたん
太平洋が目の前に広がる。
たいへいよう　め　まえ　ひろ
遊覧船で岬めぐりができる
ゆうらんせん　みさき

温泉、海水浴、ダイビング、釣り、ハイキ
ングと、伊豆には一年中レジャーを楽しむ
人が集まる。また気候が温暖なのでミカン
やイチゴ、花の栽培も盛ん。海に囲まれて
いるので、もちろん魚もおいしい。

雲見海岸の千貫門。高さ30メート
ルの岩の中央に、大きな穴があい
ていて、船が通り抜けられる

伊豆の温泉

伊豆半島は火山帯に含まれているため、温泉が多い。海の近くの温泉、山の中の温泉、川沿いの温泉と、いろいろな温泉が楽しめる。

修善寺温泉、独鈷の湯。修善寺温泉は山の中の静かな温泉町。河原に温泉がわき出している

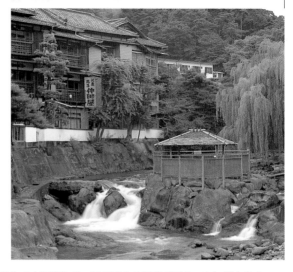

熱海の大湯間欠泉。岩の間から温泉が5分ごとに噴き出す

伊豆の歴史

伊豆には歴史や文学に登場する場所も多い

天城峠の山道。川端康成の小説「伊豆の踊子」の舞台となったところ。滝や温泉を楽しみながら、踊子になったつもりでハイキングしよう

修禅寺。鎌倉時代に北条氏は源頼家をこの寺に閉じ込めて殺した

韮山反射炉。1855年につくられた大砲鋳造所。レンガ造りの煙突と炉のあとが残っている

下田、開国記念碑。1853年アメリカ人ペリーが軍艦（黒船）で浦賀にやってきて、日本に開国を要求した。そして、1854年には下田で日米和親条約が結ばれた。下田は日本開国の舞台となったところだ

●熱海

日本三大温泉の一つ。相模灘に面した伊豆半島の付け根にある町。1923年の関東大震災に遭うまでは、世界三大間欠泉といわれた温泉が噴き出していた。今は人工的に噴き出させている。近くの湯前神社が熱海温泉のお湯の神様のお社だ。海岸線のサンビーチは砂を運んで作った人工海岸で、夏の間は海水浴を楽しめる。海上花火大会も行われる。海浜公園の先のロングビーチから初島や大島行きの船が出ている。初島へは23分、大島までは1時間10分。

熱海は梅林でも有名。日本で一番早く梅が咲く所といわれている。12月に咲き始めて、1月中ごろには満開になる。梅祭りが開かれるのもこのころ。芸者さんの踊りや野点（庭でお抹茶をたてること）が行われる。明治19（1886）年に造られた熱海梅園には、1300本もの古木があって色とりどりに咲き、園内は梅の香りに満ちる。

●下田

江戸時代の鎖国（海外との交渉を一切しないこと）が安政元（1854）年に終わる。幕府とペリー提督の間で下田条約が調印されたのは了仙寺。初めてのアメリカ領事ハリスによって、領事館も開かれた。城山公園に上ると開国記念碑があり、ペリーやハリスの肖像レリーフや残した言葉がはめこんである。当時はかわらを使ったなまこ壁の家や、伊豆特産の伊豆石を使った蔵が建ち並んでいた町だが、今は所々にしか残っていない。豆州下田郷土資料館に行けば、当時の様子を知ることができる。

下田港内を20分でまわる遊覧船は、ペリーが乗って来た黒船をまねた船だ。

日曜なら魚市場前の「海の朝市」、土曜なら下田駅前の「山の朝市」で土地の物産をお土産にするのもいい。

●熱海

日本三大溫泉之一。是個位在面向相模灘的伊豆半島根部的城市。在遭到1923年的關東大地震之前，曾噴出號稱世界三大間歇泉的溫泉。現在則是以人工方式來使溫泉噴出。附近的湯前神社是熱海溫泉的神殿。海岸線的太陽海灘，是搬運沙子來建造的人工海岸，在夏季的期間可以享受海水浴場的玩樂，也會舉行海上煙火大會。從海濱公園前方的長灘，有開往初島和大島等地的船。到初島23分鐘，到大島是1小時10分鐘。

熱海的梅園也很有名。據說這裡是日本梅花最早開花的地方。在12月開始開花，1月中旬便會盛開。梅花節的活動也這個時候。有藝妓的舞蹈和野外的茶會（在庭院泡抹茶）。在建於明治19（1886）年的熱海梅園裡，有多達1300棵的老梅樹開著五顏六色的梅花，園內滿溢著梅花的香味。

●下田

江戶時代的鎖國（與外國完全不往來）在安政元（1854）年結束。幕府和貝里提督間的下田條約，便是在了仙寺簽著的，也由第一任美國領事哈利斯開設了領事館。一登上城山公園，就有門戶開放紀念碑，上面鑲崁著貝里和哈利斯的浮雕肖像和留下的話語等。當時這裡是個使用瓦的瓦紋片牆壁的房屋，和使用伊豆特產的伊豆石的倉庫櫛次櫛比的城鎮，不過現在只在某些地方還有殘留這種建造物。如果到豆州下田資料館去的話，便能知道當時的模樣。

以20分鐘繞行下田港內的遊艇，是仿照貝里來時所搭乘的黑船而建造的船。

如果是星期天，便可以到魚市場前的「海味早市」，星期六的話，則到下田車站前的「山珍早市」，去買些當地的特產來作為要送人的禮品也很不錯。

▶交通 東京 ——東海道新幹線 48分—— 熱海 ——伊東線～伊豆急行・特急 1時間20分—— 下田

高遠（長野県）
たかとお　　　　ながのけん

高遠（長野縣）

高遠は史跡の多い歴史の町。1547年、武田信玄
たかとお　しせき　おお　れきし　まち　　　　　ねん　　たけだしんげん

が高遠城を築き、江戸時代（1603〜1867年）に
　たかとおじょう　きず　　えどじだい

は内藤氏の城下町として栄えた。東に南アルプ
ないとうし　じょうかまち　　　　さか　　ひがし　みなみ

ス（赤石山脈）、西に中央アルプス（木曽山脈）
　あかいしさんみゃく　にし　ちゅうおう　　　　　　　きそ

を望む、風光明媚な町だ。
のぞ　　ふうこうめいび　まち

高遠城の城跡は、桜の名所として有名。4月中
たかとおじょう　しろあと　さくら　めいしょ　　　ゆうめい　　がつちゅう

旬から下旬にかけて、約1500本のコヒガンザク
じゅん　げじゅん　　　　　やく　　ぽん

ラが満開になる。ふだんは落ちついた静かな町
　まんかい　　　　　　お　　　　しず　　まち

だが、この時期には、多くの観光客が集まる。
　　　じき　　　　おお　かんこうきゃく　あつ

城跡全体が桜に埋まる。うしろに見えるのは
しろあとぜんたい　さくら　う　　　　　　み
南アルプスの仙丈ケ岳（3033メートル）
みなみ　　　　　せんじょうがたけ

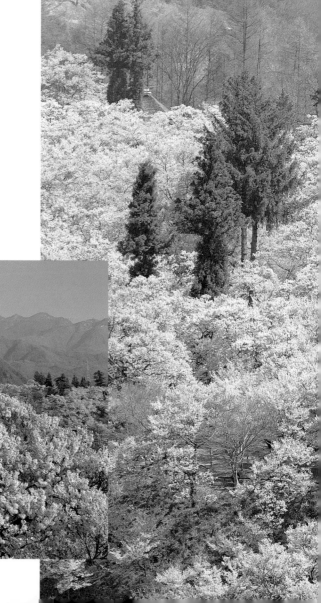

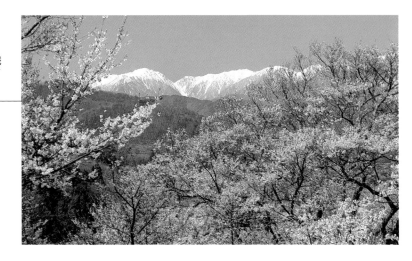

高遠城城跡から、雪の残
る中央アルプスを望む

高遠の桜は「天下一の桜」とい
われる。コヒガンザクラは淡い
ピンク色の小さな花をつける

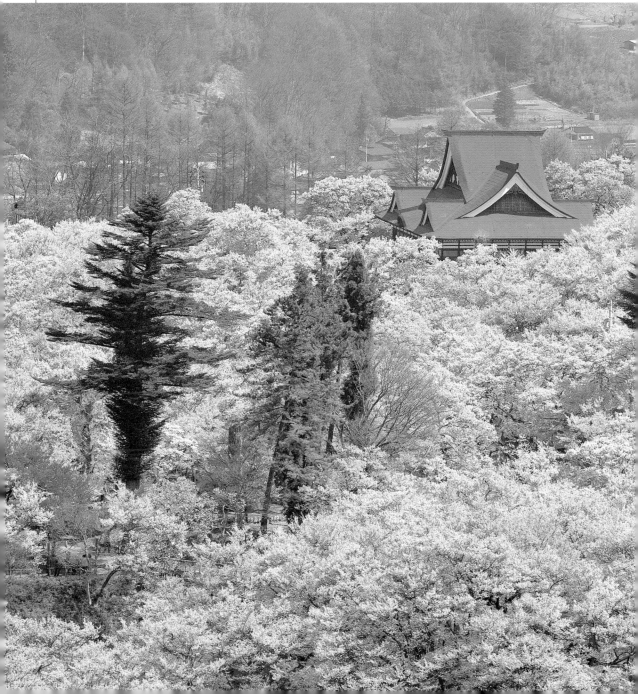

高遠町散策
たかとおまちさんさく

Strolling in Takato

絵島囲屋敷。大奥（江戸城内の将軍夫人たちの住まい）の大年寄（最も地位の高い女中）、絵島は、歌舞伎役者、生島新五郎との恋をとがめられ、高遠に流された。絵島は28年間、この小さな家に閉じ込められていた。現在の建物は復元したもの

蓮華寺には、絵島の墓と絵島の像がある

満光寺。内藤氏の菩提寺（先祖代々の霊をまつる寺）。立派な鐘楼門と「極楽の松」がある。「極楽の松」は、武田信玄が大切にしていた盆栽を移植したもので、これを見ると極楽往生できる（死んで極楽浄土で生まれ変われる）といわれている

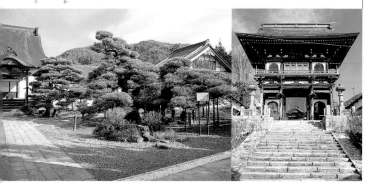

高遠まんじゅう。内藤氏が参勤交代のとき、江戸の大名への土産にしたという、歴史あるまんじゅう。皮がうすくて、あんがたくさん入っている

高遠町郷土館。遺跡の出土品や古文書、工芸品などを展示している。冬季は休館

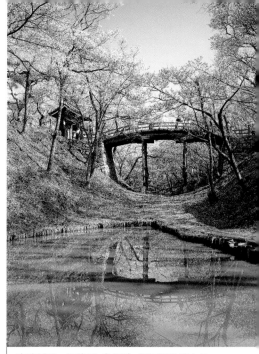

高遠城は、明治5（1872）年に取り壊され、今は石垣や堀の跡が残るだけ。城跡は公園になっている

建福寺。寺の境内にはたくさんの石仏が並んでいる

信州高遠美術館。高遠町出身の原田政雄氏が収集した絵画や彫刻の美術館

●高遠城の桜

石垣と堀の跡が残るだけだが、この城跡の桜はどれも樹齢100年を超えるみごとな桜。花の高遠とまで呼ばれている。コヒガンザクラという種類の桜で、ソメイヨシノに比べて花の色が濃く、いっそうあでやかだ。

桜の満開時期の4月中ごろには、この時期に限ってバスが出る（JR中央線茅野駅から）。

●高遠の見所

城の近くには19世紀、藩の若者たちの学問所だった進徳館や、信州高遠美術館がある。この美術館には、高遠出身の画家・中村不折の作品などが展示されている。

高遠湖に向かって5分ほど歩いた所に高遠町郷土館があり、高遠を知るさまざまな資料を見ることができる。近くには絵島の囲屋敷があり、その隣に高遠焼の窯元がある。絵島の墓があるのは蓮華寺。

町役場前から高遠のバス停までの間は、古い町並みが残る通り。特にバス停近くの町名主（町の代表者）池上家の家は、商家民俗資料館として公開されている。バス通りに面した十一屋も古い商家だ。

高遠は石工（石を彫刻する技術者）の活躍した所でもある。高遠石工の中でも、守屋貞治はその表現力のすばらしさで知られた。彼の作った石仏（石の仏像）が、建福寺へ行く途中にある。心あたたまる味わい深い石仏だ。また、建福寺には重要文化財の狩野興似の絵がある。

●土産物

高遠焼は素朴な雰囲気の陶器。連絡をしておけば、窯場の見学もできる。絵島鈴（土で作った鈴）も人気だ。土産物屋で買える。

●味

郷土料理や手打ちそばの店で高遠の味を楽しもう。

●高遠城的櫻花

雖然只剩下石基和護城河的遺蹟，不過這座古城舊址的櫻花樹，每棵都是樹齡都超過了100年的櫻花古樹。甚至還被稱為花都高遠。"這些都是小彼岸櫻這種櫻花，比染井吉野櫻的花色較深且更加鮮豔。

在櫻花盛開的4月中旬時，會有這個時期才運行的公車（從JR中央線的茅野車站出發）。

●高遠的景點

在城的附近，有19世紀藩內青年們求學進德館和信州高遠美術館等。美術館內收藏展示著出生於高遠的畫家中村不折的作品等。

朝高遠湖步行約5分鐘的地方有個高遠町鄉土館，可以看到能了解高遠的各種資料。附近有繪島曾被關在裡面的圍牆宅院，其隔壁有燒高遠陶的窯。在蓮華寺內則有繪島的墳墓。

從町公所前到高遠的公車站之間，是一條殘存古街道的馬路。尤其是在公車站附近的町里正（町的代表）池上家的房屋，已被開放作為商家民俗資料館。面向公路的十一屋也是間舊商家。

高遠也是個石匠（雕刻石頭的技工）活躍過的地方。高遠的石匠之中，尤其以守屋貞治的絕佳表現力而聞名。他所製作的石佛（石雕佛像），位在去建福寺的路上。是一尊會令人內心感到溫暖非常值得玩味的石佛。另外，在建福寺內還有重要文化財狩野興似的畫。

●特產

高遠燒是樸素感覺的陶器。如果事先聯絡，還可以參觀窯場。繪島鈴（土製的鈴噹）也很受到人們的喜愛。在土產店便買得到。

●料理

在地方料理店或手工蕎麥的麵店，品嚐一下高遠的美食吧。

▶交通

新宿	中央本線・特急 2時間36分	岡谷	飯田線 42分	伊那市	JRバス 25分	高遠

白馬（長野県）
はく ば　なが の けん

白馬（長野縣）

白馬大池。登山道の向こうに青い大き
はく ば おおいけ　と ざんどう　む　あお
な池が見えると疲れが吹き飛ぶ
み　　つか　ふ　と

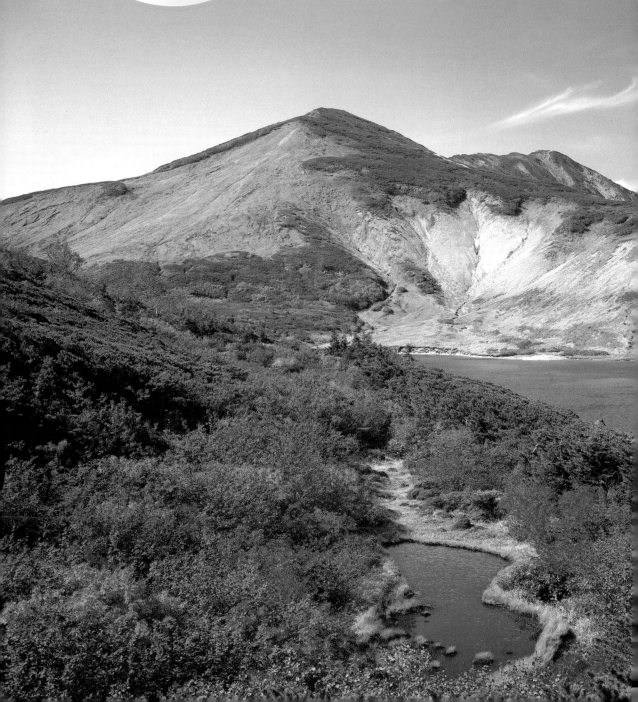

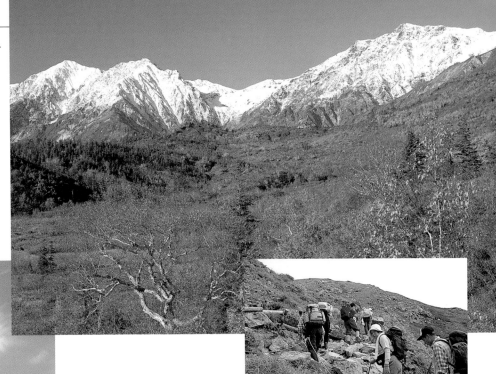

新雪の白馬岳、杓子岳、白馬鑓ヶ岳。この三つの山を白馬三山という

白馬連峰は一年中登山客が絶えない

白馬村は白馬連峰の東のふもとにある。白馬岳（2932メートル）から南へ、杓子岳（2812メートル）、白馬鑓ヶ岳（2903メートル）、唐松岳（2696メートル）、五竜岳（2814メートル）と3000メートル近い山々が続き、登山をする人には魅力的な場所。

ふもとの白馬村にはペンションやキャンプ場があり、美しい山を見ながら大自然の空気に触れることができる。

紅葉が終わり、雪が降ると、八方尾根、岩岳、栂池高原などのスキー場はスキー客でにぎわうようになる。

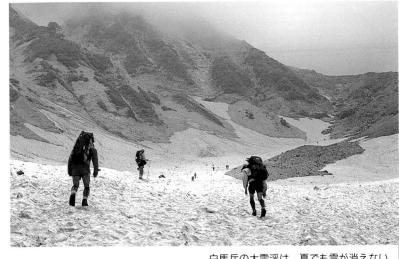

白馬岳の大雪渓は、夏でも雪が消えない

山の自然
やま　　しぜん

Nature in the Mountains

白馬岳には花が多い。色とりどりの花
しろうまだけ　　はな　おお　　いろ
が咲くお花畑や、岩の間に咲く高山植
さ　　はなばたけ　　いわ　あいだ　さ　こうざんしょく
物は登山者の目を楽しませてくれる。
ぶつ　とざんしゃ　め　たの

岩の間からオコジョが顔を出すことも
いわ　あいだ　　　　　　　　かお　だ

白馬村で遊ぶ
はく　ば　むら　　あそ

Visiting Hakuba Village

自然園を散歩する。夏
しぜんえん　さんぽ　　なつ
にはさまざまな植物が、
しょくぶつ
秋には紅葉が美しい
あき　こうよう　うつく

林の中をサイクリ
はやし　なか
ングする

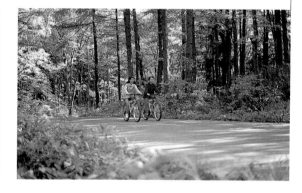

白樺カンツリー人工スキー場。雪がなくてもスキーが
しらかば　　　じんこう　　じょう　ゆき
楽しめる
たの

美術館へ行く。白馬村
びじゅつかん　い　はくばむら
には美術館が多い。白
　　　　　　おお
馬美術館ではシャガー
ば
ルの版画が見られる
はんが　み

そば打ち（そば粉を練
　う　　　こ　ね
って薄く広げ、細く切
うす　ひろ　ほそ　き
ること）を習う。長野
なら　　ながの
県はそばの本場。地元
けん　　ほんば　じもと
の人がそばの打ち方を
ひと　　　かた
教えてくれる
おし

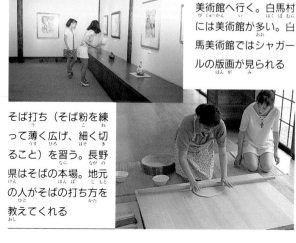

●白馬の美術館

白馬は冬はスキー、春は花見、夏は避暑や登山にと1年中人々をひきつけるエリアだ。美術館巡りだけを目的にしても、すばらしい旅ができるほど美術館も多い。白馬美術館にはシャガールの作品が600点もある。和田野の森美術館にはカシニョールの作品が30点。白馬三枝美術館は白馬をテーマに描いた日本の画家たちの作品が並ぶ。

穂高には信濃松川美術館に、地元の画家たちが描いた安曇野の景色が集められている。有明美術館はロダンや池田満寿夫の作品。ヨーロッパの磁器やガラス器を楽しむなら大熊美術館。穂高出身の彫刻家・荻原碌山の作品がある碌山美術館。豊科近代美術館には彫刻家・高田博厚の作品が展示してある。まだほかにも、山の絵専門の安曇野山岳美術館、日本全国の日本酒を集めた博物館など、数え上げたらきりがないほどたくさんある。

喫茶室を持つ美術館も多いので、ゆっくり楽しめる。

●八方尾根自然研究路

黒菱平から八方池までのトレッキングコース。約1時間かけて歩く。7月ごろにはきれいな花が楽しめる。八方山麓駅からリフト3本を乗り継いで黒菱平まで行くと、そこはすでに標高1100m。八方池は標高1600mの所にある。

●白馬大雪渓

猿倉から1時間ほど遊歩道を行くと白馬尻に着く。さらに登ると幅100m、長さ3.5kmの大雪渓が目の前に現れる。白馬岳頂上へは約5時間の登り。防寒用の上着など、装備はきちんと整える必要がある。

●栂池自然園

湿原の中に約5kmの遊歩道がある。初夏に咲くミズバショウの白い花が美しい。

●白馬的美術館

白馬是個冬天滑雪、春天賞花、夏天避暑或登山，一整年都吸引人們前往的地方。即使僅以參觀美術館為目的，這裡的美術館多到能夠令人享受到極佳的旅遊。白馬美術館內有多達600件夏加爾的作品。在和田野的森林美術館，則有卡西尼爾的作品30件。白馬三枝美術館內，則陳列著日本的畫家們以白馬為主題所畫的一些作品。

而在穂高的信濃松川美術館裡，收藏了當地畫家們所畫的安曇野風景畫。有明美術館內，則收藏了羅丹和池田滿壽夫等人的作品。如果想要參觀歐洲的瓷器和玻璃器具等，則可到大熊美術館。碌山美術館內，有出生於穂高的雕刻家荻原碌山的作品。豊科近代美術館內，有陳列雕刻家高田博厚的作品。除此之外還有很多，如專門陳列山岳圖畫的安曇野山岳美術館，以及聚集了日本全國的日本酒的博物館等，數不勝數。

大部分的美術館內都有喝茶的地方，所以可以慢慢地參觀。

●八方尾根自然研究步道

是條從黑菱平到八方池的散步道。走路約需1個小時。在7月左右可以欣賞到漂亮的花卉。若從八方山麓車站接著改搭3段上山吊椅到黑菱平去的話，那裡的海拔已有1100m。八方池位在海拔1600m的地方。

●白馬大雪溪

從猿倉走散步道1個小時左右，便會抵達白馬尻。若再往上爬，寬100公尺，長3.5公里的大雪溪便會出現在眼前。到白馬岳的山頂，大約要爬5個小時。必須備齊各種裝備，如禦寒用的外衣等。

●栂池自然庭園

濕原中有條約5公里長的散步道。初夏時水芭蕉開的白花很美。

▶交通　新宿 ——中央本線〜大糸線・特急 4時間—— 白馬

能登（石川県）
のと　　いしかわけん

能登（石川縣）

能登は日本列島の中央部に
のと　にほんれっとう　ちゅうおうぶ
あり、かぎの手のように日
て
本海に突き出た半島。540
かい　つ　で　はんとう
キロにもおよぶ海岸線には、
かいがんせん
荒波の打ち寄せる断がい、
あらなみ　う　よ　だん
静かな砂浜と、変化に富ん
しず　すなはま　へんか　と
だ海岸の美しさが見られる。
かいがん　うつく　み
能登半島のつけ根には金沢
ね　かなざわ
がある。金沢は、かつて加
か
賀百万石の城下町として栄
が　ひゃくまんごく　じょうか　まち　さか
え、今も華やかな文化が残
いま　はな　ぶんか　のこ
る町だが、それに比べて、
まち　くら
能登は素朴で自然にあふれ
そぼく　しぜん
ている。

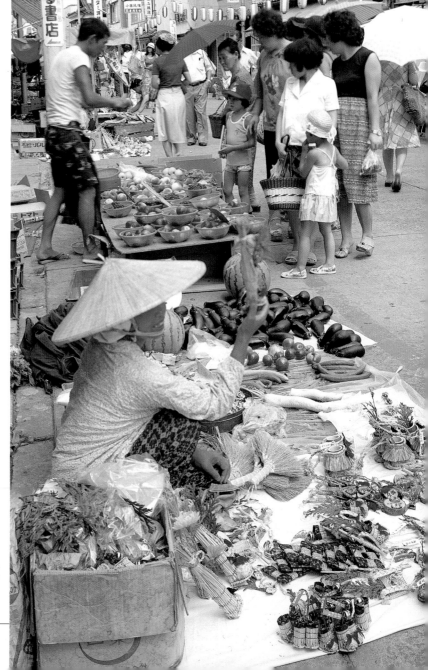

輪島の朝市。近所のおばさんが、魚介
わじま　あさいち　きんじょ　　　　　　ぎょかい
類や山菜、民芸品などを売っている。
るい　さんさい　みんげいひん　　　う
観光客にも大人気
かんこうきゃく　　だいにんき

62

ヤセの断がい。高さ約50メートルの断がいの上に立つと、足がすくんでしまいそうだ。松本清張の有名な推理小説「ゼロの焦点」の舞台となった場所

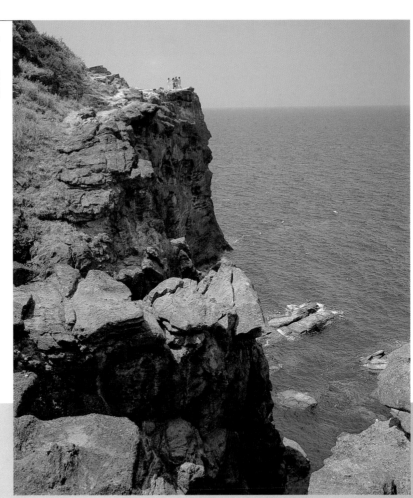

木ノ浦。能登半島の先端付近

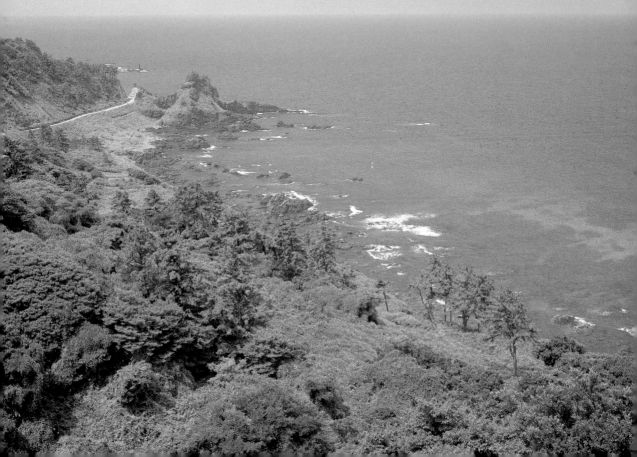

能登半島巡り
Touring the Noto Peninsula

千枚田。1.2ヘクタールほどの斜面に、2100枚もの田がモザイクのように広がっている。農作業はすべて手作業。厳しい自然のなかでの米づくりの苦労がしのばれる

曽々木海岸。ポッカリと穴のあいた岩は、「窓岩」と呼ばれている。このあたりには奇妙な形をした岩が多い

揚浜塩田。砂の上に海水をまき、水分が蒸発するのを待つ。それを何度も繰り返し、最後に砂を集めて煮る。昔ながらの塩取りの方法だ。近くには塩取り体験のできる資料館がある

御陣乗太鼓（輪島市名舟町）。昔、上杉謙信の軍勢が迫ったときに、鬼の面をつけ、海藻を髪につけて、太鼓を打ち鳴らして追い払ったという

木ノ浦

朝市

ヤセの断がい

禄剛崎。能登半島の最先端に立つ灯台。360度の視界が楽しめる

見附島。別名軍艦島ともいう。静かな海岸に突然現れた軍艦のよう。付近は海水浴場としてにぎわう

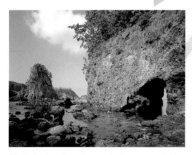

輪島塗。輪島は日本でも有名な漆器の産地。輪島塗は木に下地をほどこし、漆を何回も塗り重ねたもの。表面には金で華やかな模様がつけられる

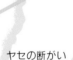

九十九湾。99もの湾があるというリアス式海岸。たった2キロの距離だが、海岸線は12キロもある。遊覧船で湾めぐりができる

金沢

千里浜。細かい砂の海岸が8キロにわたって続く。波しぶきをあげて、砂浜をドライブすることができる

恋路海岸。悲しい恋の伝説がある、ロマンチックな海岸

能登金剛。約30キロにわたって、豪快な断がいや岩礁が続いている。「巌門」は波の浸食によって岩に大きな穴が開いたもの

●輪島塗

　輪島は輪島塗という漆器で有名。輪島塗の美術館や工芸館で、貴重な作品や実演を見ることができる。実演は、輪島駅から歩いて13分の輪島漆器会館で。人間国宝の作品は、国道249号線沿いの石川県輪島漆芸美術館で見ることができる。また、この美術館の庭には、漆塗りに関係の深い木が数種類植え込まれているので、見ておきたいもの。ほかにも、うるし工芸作品会館などがある。

●輪島の市

　朝市が立つのは本町通り。本町通りは、重蔵神社から輪島川のいろは橋近くまで伸びる道。新鮮な海産物や自家製の漬物などが並んでにぎわう。時間は朝7時から12時くらいまで。

　夕市は、朝市ほど店の数はないが、いろは橋を渡った反対側の住吉神社の辺りで午後3時から5時くらいの間、開かれる。

●能登の祭り

　能登には古くから伝わる興味深い祭りがいろいろある。祭りの時期に合わせて旅をすることはなかなか難しいが、輪島のキリコ会館に行けば、能登各地の祭りの様子を知ることができる。写真や漫画・映画を使った説明コーナーや、祭りに使う道具の展示もある。輪島駅からバスで6分の塚田町バス停で降りるとすぐの所にある。

●能登の千枚田

　能登は平地が少なく、水田を作るのにも独特の工夫がされている。海に至る急斜面さえ生かして、ほんの小さな平らな地面も水田にしているのだ。これが有名な千枚田と呼ばれる能登の水田である。輪島からバスで25分ほど行った所にある白米の千枚田は、特に有名だ。

●輪島漆

　輪島以名為輪島漆的漆器聞名。在輪島漆的美術館和工藝店，都可以看到珍貴的作品和現場表演。現場表演在從輪島車站步行13分鐘的輪島漆器會館。至於人間國寶的作品，則可以在緊臨249號國道的石川縣輪島漆藝美術館欣賞到。另外，在這個美術館的庭園中，還種植好幾種與漆器關係密切的樹木，務必去看一下。此外還有塗漆工藝作品會館等。

●輪島的市場

　早市是位於本町通。本町通是從重藏神社延伸到輪島川的伊呂波橋附近的道路。自新鮮的海產到自製的醬菜等林林總總熱鬧非凡。時間是從早上7點到12點左右。

　黃昏市場商店的數目不如早市那麼多，在過了伊呂波橋另一邊的住吉神社一帶，時間則在下午3點到5點左右間。

●能登的廟會

　能登有許多自古流傳下來很有意思的廟會。雖然要配合舉辦廟會的時期去旅遊很難，不過只要到輪島的 Kiriko 會館去的話，便能知道能登各地廟會的情況。會館內設有利用照片或漫畫和電影等的說明區，也陳列展示在廟會中使用的道具。會館位於從輪島車站搭公車6分鐘，在塚田町公車站的下車處。

●能登的千枚田

　能登平地很少，水田的耕作也有獨特的構造。甚至有效利用到海邊的陡坡，把只有一點點的狹小平地也弄成了水田。這就是被稱為千枚田的著名能登水田。從輪島搭公車約25分鐘所到之處的白米千枚田特別有名。

| ▶交通 | 東京 | 上越新幹線 1時間48分 | 長岡 | 北陸本線～七尾線 3時間35分 | 和倉温泉 | のと鉄道七尾線 1時間20分 | 輪島 |

日本を旅する

Traveling Japan

琵琶湖（滋賀県）
びわこ　　　しがけん

琵琶湖（滋賀縣）

琵琶湖は日本一大きな湖。湖の形が楽器の琵
びわこ　にほんいちおお　みずうみ　かたち　がっき

琶に似ているために、この名がついた。京都
び　に　　　　　　　　な　　　　　　きょうと

に近く、景色の美しい場所だ。また、戦国時
ちか　けしき　うつく　ばしょ　　　　　せんごくじ

代（約400年前）、織田信長や豊臣秀吉が活躍
だい　やく　ねんまえ　おだのぶなが　とよとみひでよし　かつやく

した歴史の舞台でもある。今も、湖の周囲に
れきし　ぶたい　　　　　いま　みずうみ　しゅうい

は古い城や寺が多く残っている。
ふる　しろ　てら　おお　のこ

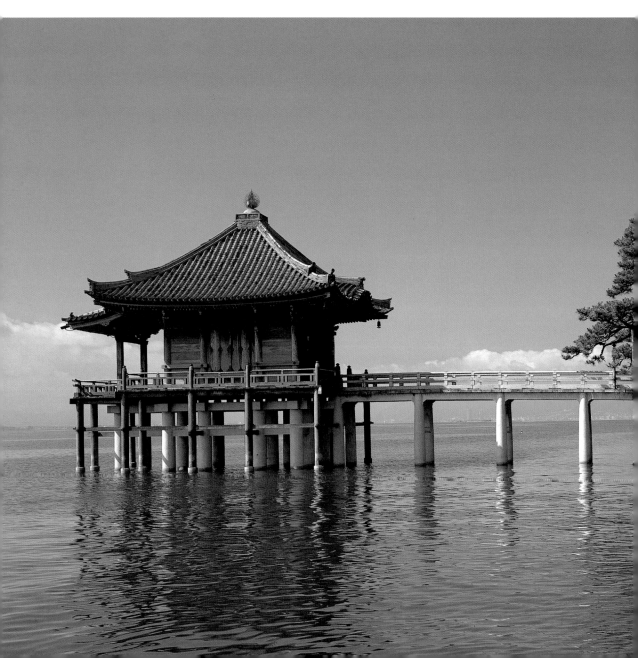

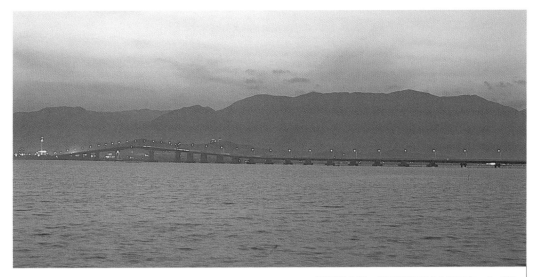

琵琶湖大橋。琵琶湖の東岸と西岸をつなぐ橋

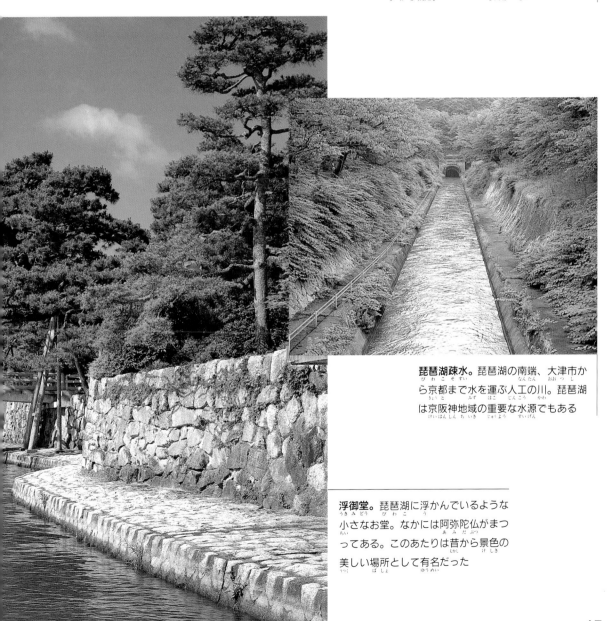

琵琶湖疎水。琵琶湖の南端、大津市から京都まで水を運ぶ人工の川。琵琶湖は京阪神地域の重要な水源でもある

浮御堂。琵琶湖に浮かんでいるような小さなお堂。なかには阿弥陀仏がまつってある。このあたりは昔から景色の美しい場所として有名だった

琵琶湖の周囲の町

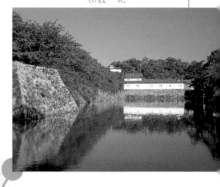

彦根城。井伊氏の城。昔のままの天守閣や庭園が残っている

賤ケ岳戦場跡。織田信長が死んだあと、豊臣秀吉と柴田勝家が主導権争いで戦った場所

比叡山延暦寺。比叡山は滋賀県と京都の境にある山。延暦寺は1200年前に作られた天台宗の総本山（もっとも有力な寺）で、比叡山全体が一つの寺になっている

琵琶湖

安土城跡。織田信長がつくった7階建ての絢爛豪華な城は焼けてしまった。今は石垣が残るだけ

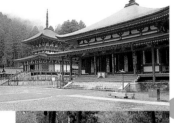

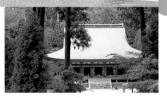

大津絵。大津市は昔から港町、宿場町として栄えていた。大津絵は江戸時代、旅人のおみやげとして売られていた

近江八幡市。古くから商業の盛んな町だった。江戸時代、近江商人は日本各地にでかけていって商売をした。古い商家が残っている

琵琶湖の名物

ふなすし。琵琶湖でとれるフナを2～3カ月塩漬けにし、ご飯と交互に重ねて発酵させたすし。独特の香りと酸味がある

つくだ煮。琵琶湖でとれる小魚を煮てつくだ煮にする。ご飯のおかずにおいしい

68

●湖上遊覧

遊覧船は、琵琶湖の南端に位置する大津市から出る。1時間30分のコースや近江八幡まで行く3時間30分のコース、近江舞子へのコースなどがある。

●延暦寺

延暦寺の門前町（寺とともに栄えてきた町）が坂本。独特の石垣に白壁を載せた土塀が目につく。里坊だ。里坊は延暦寺で修行中の僧たちが、病気になったときなどに、山を下りてふもとで過ごすための家。今も昔のままに使われていて、その数は50ともいわれる。

延暦寺の近くには日吉東照宮がある。日光の東照宮ができる前に造られ、日光東照宮のモデルになったといわれている。ここから琵琶湖を見下ろす眺めは印象的だ。

ロープウエーで約10分、さらに歩いて8分の所に根本中堂（延暦寺の総本堂）がある。日本三大木造建築の一つで、天台宗の代表的な様式を備えている。一日に延暦寺と言うが、実は比叡山には200以上の建物があり、これらをすべて含めて延暦寺と呼ぶのだ。山の反対側のふもとは京都だ。

●近江八幡

湖東と呼ばれる地域にある。昔、近江商人が活躍した町。江戸時代の豪商（大金持ちの商人）の家が今も残る。新町通りは昔のままの町並み。豪商・西川家には3階建ての蔵まである。商家の家具や道具類が江戸時代そのままに展示されている歴史民俗資料館も、この通りにある。商品を載せた船が、八幡堀から運河を通って琵琶湖へと行き来した。

琵琶湖のほとりでは、舟による水郷巡りが楽しめる。

町の通りが碁盤目のようにきれいに並んでいるのは、1500年代に約10年ほど豊臣家の城下町だったことがあるため。

●湖上遊覽

遊艇從位於琵琶湖南端的大津市出發。有1小時30分鐘的行程，和到近江八幡3小時30分鐘的行程，以及去近江舞子的行程等。

●延暦寺

延暦寺的門前町（隨寺院而繁榮的城鎮）就是坂本。在獨特石牆上再加上白牆形成的土牆很顯眼，那是里坊。里坊是提供給在延暦寺修行的僧侶生病等時，下山後在山腳生活的房子。現在也一如昔日仍在使用，其數量據說有50。

在延暦寺的附近有日吉東照宮，建造於日光的東照宮完成之前，並成為了日光東照宮的建築樣式。從這裡鳥瞰琵琶湖的風景很令人難忘。

搭纜車約10分鐘，再步行8分鐘的地方有根本中堂（延暦寺的正殿）。是日本三大木造建築之一，具備了天台宗的典型風格。雖統稱延暦寺，事實上在比叡山有超過200棟的建築物，這些全都包括在內而稱為延暦寺的。在山另一邊的山腳就是京都。

●近江八幡

位在被稱為湖東的地區，是以前近江商人活躍的城鎮。江戶時代的富商（有錢的商人）所住的房子現在也仍留著。新町通是一如昔日的街道，在富商西川家甚至有3層樓的倉庫。陳列江戶時代商家的傢俱和工具類等的歷史民俗資料館，也在這條路上。載運商品的船，往來於八幡崛通過運河到琵琶湖之間。

在琵琶湖邊，可以享受搭船遊覽水鄉的樂趣。

城鎮的馬路如棋盤的格子般排列地很整齊，是因為在1500年代大約有10年左右，這裏曾是豐臣家城邑的緣故。

▶ 交通

東京	東海道新幹線 2時間15分	京都	東海道本線 10分	大津	東海道本線 25分	近江八幡

日本を旅する

Traveling Japan

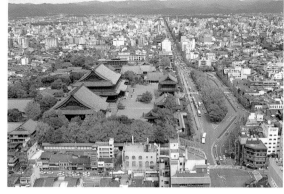

平安京は中国の都、長安にならってつくられた。碁盤の目の
ように道が東西南北に走っている

京都（京都府）
きょうと　　　　ふ

京都（京都府）

1200年前、794年、京都は日本の都と
ねんまえ　　　　　　きょうと　にほん　みやこ
なり、平安京と呼ばれるようになっ
へいあんきょう　よ
た。平安時代（794〜1192年）の京都
じだい
では、貴族が政治の実権を握り、華
きぞく　せいじ　じっけん　にぎ　　はな
やかな文化が栄えた。その後、武士
ぶんか　さか　　　　　　ご　ぶし
が活躍する時代になり、政治の実権
かつやく
は幕府に移ったが、天皇や貴族は京
ばくふ　うつ　　　　てんのう
都に住んでいた。そして1868年に東
す　　　　　　　　　　　　とう
京が都となるまで、1000年以上も京
きょう　　　　　　　　　　　いじょう
都は日本の都だった。京都には今で
も祭りや工芸品など、華やかな貴族
まつ　　こうげいひん
文化が残っている。
の

嵐山の渡月橋。平安時代には貴族たちが船遊
あらしやま　とげつきょう　へいあんじだい　　きぞく　ふなあそ
びをした場所。近くには天皇や貴族の別荘が
ばしょ　ちか　　　　てんのう　　きぞく　べっそう
あった。桜、新緑、紅葉、雪景色と一年中美
さくら　しんりょく　こうよう　ゆきげしき　いちねんじゅううつく
しい自然が楽しめる
しぜん　たの

70

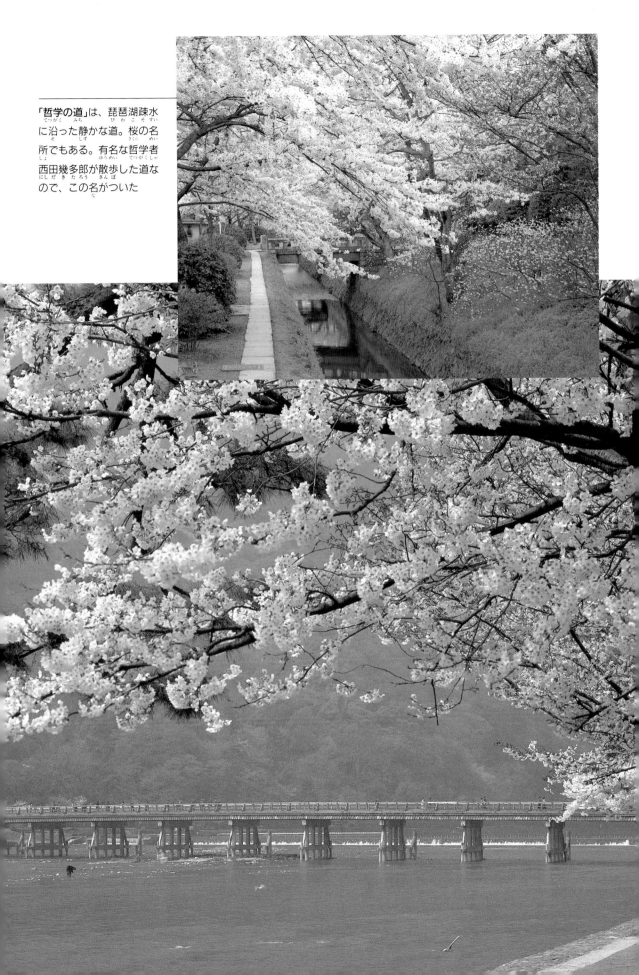

「哲学の道」は、琵琶湖疎水
に沿った静かな道。桜の名
所でもある。有名な哲学者
西田幾多郎が散歩した道な
ので、この名がついた

京都の名物

友禅染。友禅染の着物は色が美しく華やか。絹の布に花や鳥などの複雑な模様を描く。友禅染の布でつくった小物は代表的な京都のおみやげ

組みひも。絹の糸を何本も組み合わせてひもをつくる。帯締め（着物の帯を押さえるひも）にすることが多かったが、最近ではアクセサリーにもする

いもぼう（手前左）は、エビイモと棒ダラ（タラという魚を干したもの）を煮たもの。京都は海から遠いので、干した魚を使う料理が多い

清水焼。白い地に繊細な絵をつけたものが多い。清水寺あたりには焼き物の店がたくさんある

北山杉。京都市の北、北山は杉の産地。北山杉はまっすぐに伸び、木の肌が美しいので、家を建てるときには貴重な木材だ。素手に砂をつけて丸太を磨く

72

●京都の桜

　古都・京都は、桜の美しい所としても有名。4月になると街は桜色に染まる。

　仁和寺の丈の低い御室桜、天竜寺や平安神宮の枝垂れ桜、常照皇寺の天然記念物の九重桜や左近桜、醍醐寺三宝院の太閤桜、毘沙門堂の般若桜と、銘木の桜は数え切れないほどだ。

●京都の市

　東寺では毎月21日に市が開かれる。700年の歴史を持つこの市には骨とう品や古着などが並び、朝8時ごろから夕方5時ごろまでにぎわう。京都二大縁日のもう一つは北野天満宮で、こちらは毎月25日だ。

　京の味を売るのは錦市場。400年も前から続いている市場だ。寺の多い京都では、精進料理（肉や魚を使わない料理）に使う素材も必要となる。京都の料理に欠かせない素材もここに来れば見付けられるのだ。

　清水焼（京焼）の市は、千本釈迦堂（7月9～12日）や若宮八幡宮（8月7～10日）などで開かれる。

●京都の祭り

　京都の三大祭りといわれるのが、上賀茂神社・下鴨神社の葵祭（5月15日）と、八坂神社の祇園祭（7月17日）、平安神宮の時代祭（10月22日）。どの祭りも観覧席は有料なので、予約が必要だ。

　そのほかにも、京都では1年中どこかで祭りがあり、祭りは京都に住む人々にとって、季節を知る暦にもなっている。

●祇園

　京都の古い町並みが残る地区。和菓子の店や昔ながらの店がたくさんある。特に白川沿いの辺りは、伝統的建造物保存地区に指定されている。夜になるとお座敷に向かう舞子さんたちの姿が見られたりするのもこの辺り。

●京都的櫻花

　京都這個古都，也以櫻花之美聞名。一到4月，街道便會染成淡紅色。

　如在仁和寺長得並不高的御室櫻樹，天龍寺和平安神宮的垂枝櫻樹，常照皇寺的天然紀念物九重櫻樹和左近櫻樹，醍醐寺三寶院的太閤櫻樹，界沙門堂的般若櫻樹等，著名的櫻樹不計其數。

●京都的市場

　東寺在每月的21日有集市，在700年歷史的這個集市裡，擺有古董和舊衣服等，從早上8點左右到傍晚5點左右都很熱鬧。京都兩大廟會日的另一個是在北野天滿宮，這是在每月的25日。

　銷售京都味覺的是錦市場，這是個從400年前就有的市場。在寺院很多的京都，也會需要用於素菜（不使用魚肉的料理）的食材。京都料理不可或缺的食材在這裡都可以找到。

　清水燒（京燒）的集市，在千本釋迦堂（7月9-12日）和若宮八幡宮（8月7-10日）等地都有開市。

●京都的廟會

　上賀茂神社和下鴨神社的葵祭（5月15日），以及八阪神社的祇園祭（7月17日），平安神宮的時代祭（10月22日）稱為京都的三大廟會。這些廟會的觀眾席要收費，所以必須先訂位。

　除了這些之外，京都一整年在某處都會有廟會，所以對京都的居民們而言，廟會也就成了知道季節的曆書了。

●祇園

　是京都舊街道殘存的地區。有很多日式糕餅店和昔日的舊店舖。尤其是沿著白川一帶，已被指定為傳統建築物保存地區。一到晚上在這一帶，也能看到要去宴席表演的舞妓們的身影。

▶交通　東京 ══ 東海道新幹線 ══ 京都
2時間15分

日本を旅する

Traveling Japan

大阪（大阪府）
おおさか　　　　　　　ふ

大阪（大阪府）

大阪は商人の町、食いだおれの町。活気あふ
おおさか　しょうにん　まち　　く　　　　　　　　　　　かっき

れる都市だ。大阪には、キタとミナミという
　　　とし

二つの大きな繁華街がある。キタは、ＪＲ大
ふた　　　　　　はんかがい

阪駅や私鉄の梅田駅を中心とする、大阪の表
さか えき　してつ　うめだ　　　ちゅうしん　　　　　　　　　おもて

玄関。高層のオフィスビルや大型デパートが
げんかん　こうそう　　　　　　　　　おおがた

集まるビジネス街だ。ミナミは地下鉄なんば
あつ　　　　　　　　　　　　　　ちかてつ

駅、心斎橋駅付近。食いだおれの町を象徴す
えき しんさいばし ふきん　　　　　　　　　しょうちょう

る飲食店街で、大阪の下町といえる。
いんしょくてん　　　　　　したまち

大阪ビジネスパーク。超高層ビルが建ち並ぶ、新しい大阪の顔

大阪城公園。16世紀末、豊臣秀吉が大坂城を造り、江戸時代（1603～1867年）には大阪は「天下の台所」といわれたほど繁栄した。現在の天守閣は昭和6（1931）年に再建したもの。大阪城公園で、大阪名物たこ焼きを食べる

通天閣。パリのエッフェル塔をまねて造られた。高さは103メートル。展望台からは大阪市街が一目で見渡せる

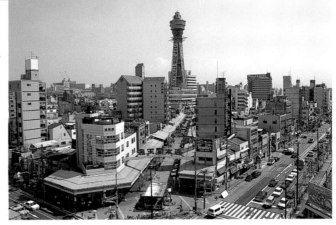

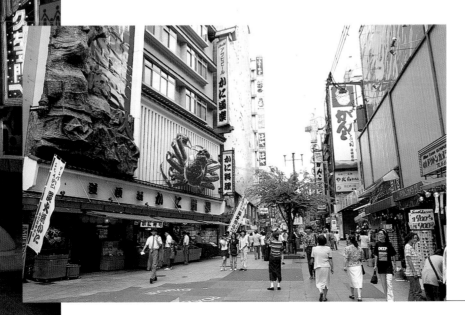

道頓堀川に面した地域を道頓堀という。飲食店、映画館、劇場などが多い、ミナミの中心地だ。色とりどりのネオンや看板がひしめき合い、庶民的な大阪が見られる

食いだおれの町、大阪

"Kuidaore" Osaka

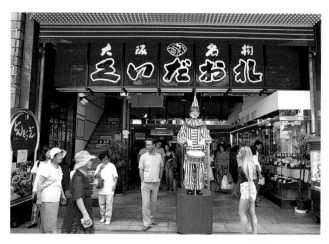

「食いだおれ」とは、おいしいものを食べることばかりに金を使い、貧乏になってしまうこと。道頓堀の飲食店ビルの前では、名物「くいだおれ人形」が客を呼び込む

通天閣付近は、新世界とよばれる、庶民的な盛り場

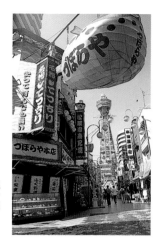

キツネうどん。甘辛く煮た大きな油あげがのっている。スープは薄味

きんつば。あんこを固めて焼いた和菓子。とっても甘い

豚マン。肉入りの中華まんじゅう。大阪では豚マンという

たこ焼き。小麦粉を溶いた中に、タコ、ネギ、紅ショウガなどを入れて、丸く焼く。ソースや青ノリをかけて食べる

バッテラ（サバのすし）。大阪のすしは、押しずし（材料をすし飯の上にのせて押したもの）や、巻きずし（ノリで巻いたもの）が一般的

ねぎ焼き

オムソバ

モダン焼き

お好み焼き。小麦粉を溶いた中に、野菜や肉を入れて焼く。ネギたっぷりのねぎ焼き、焼きそばの入ったモダン焼き、焼きそばをオムレツのように巻いたオムソバなど、バリエーションも多い

●大阪城
おおさかじょう

　豊臣秀吉が天正11（1583）年から３年がかりで完成させた城。30年後に戦いで焼け、再び建て直された。しかし、その50年後には雷によって焼かれてしまった。今の天守閣は昭和6（1931）年の建築。桜門は明治20（1887）年に建て直されたもの。城内で一番古いのは、乾やぐらと千貫やぐらだ。

　天守閣は外から見ると５階建てのように見えるが、中は８階になっていて、エレベーターで昇ることができる。展望台からの眺めはとてもいい。

　大阪城がある大阪城公園は、桜の名所としても知られている。

●船場
せんば

　昔から商業の町として大阪の経済を支えてきた所。現在も北浜には証券取引所があり、ほかの町には見られないほどたくさんの銀行も集まっている。北浜が株の町なら、本町は商社の町。代々家業を継いできた人々が町の特色を生みだしている所もある。丼池には繊維の問屋が多く、道修町には薬の店や薬品会社がたくさんある。

　俳人の松尾芭蕉が亡くなったのも、ここ船場。南御堂（東本願寺難波別院）には句碑も残っている。

●黒門市場
くろもんいちば

　飲食街のキタ（梅田駅周辺）やミナミ（難波駅周辺）の料理人、家庭の食卓を任された主婦たち、ここ黒門市場は、そうした人々が素材を求めて訪れる。活気ある市場だ。会社帰りの男性の姿も珍しくない。

　黒門市場はもともとが魚市場だったこともあって、魚関係の店が多い。冬はフグ、夏はハモが一斉に並ぶ。大阪人の好みにぴたりと合わせた品ぞろえで、川魚、野菜、漬物と何でもそろう。市場内の食堂もファンがつくほどの人気だ。

●大阪城

　這是豊臣秀吉從天正11（1583）年起耗費3年建好的城。30年後因戰火而燒毀，並再被重建。可是，在此50年後，又因雷擊而燒毀。現在的天守閣是昭和6（1931）年的建築物。櫻門則是在明治20（1887）年重建的。城內最古老的建築物是乾箭樓和千貫箭樓。

　天守閣在外觀上看似5層樓的建築，不過裡面卻有8層，可以搭電梯上去。從瞭望台所看到的風景非常不錯。

　內有大阪城的大阪城公園，也以賞櫻勝地而聞名。

●船場

　是從以前便支撐著大阪經濟至今的商業城，即使現在北濱仍有證券交易所，也有其他城市看不到的眾多銀行聚集。如果說北濱是股票的城市，那本町則是商社的城市。也有世世代代繼承祖業的人們所創造出的，具有這個城市特色的地方。在丼池，纖維的批發店很多，而道修町則有很多藥局和藥品公司。

　俳句詩人松尾芭蕉，也是在船場這裡去世的。在南御堂（東本願寺難波別院）也還留著有俳句的碑。

●黒門市場

　在北（梅田車站四周）和南（難波車站四周）等飲食街工作的廚師，和負責家中烹調的主婦們，都會來黑門市場這裡購買食材，是個很有朝氣的市場。也有不少下班後順便來買東西的男性。

　也因為黑門市場原本是個魚市場，所以水產店很多，冬天河豚夏天海鰻，都會大量擺出來供人選購。符合大阪人喜好的貨物都很齊全，淡水魚、蔬菜、醬菜，應有盡有。市場內的飯館生意很好，也有自己的老主顧。

▶ 交通　こうつう

| 東京 とうきょう | 東海道新幹線 とうかいどうしんかんせん 2時間30分 じかん ぷん | 新大阪 しんおおさか | 東海道本線 ほんせん 4分 ぷん | 大阪 おおさか |

日本を旅する

Traveling Japan

倉敷（岡山県）
くらしき　　おかやまけん

倉敷（岡山縣）

倉敷は、江戸時代（1603～1867年）、幕府の天
くらしき　　えどじだい　　　　　　　　　　　　　ねん　　ばくふ　てん
領地（直接の支配地）だった。米や綿など、
りょうち　ちょくせつ　しはい　　　　　　こめ　わた
この地方でできた産物がここに集まり、商業
　　ちほう　　　　　　　さんぶつ　　　　　　あつ　　　　しょうぎょう
の町として栄えた。大きな屋敷や蔵が建ち並
　まち　　　　　さか　　　　おお　　　やしき　くら　たて　なら
び、川には物資を積んだ船が行き来した。
　　かわ　　　ぶっし　つ　　　ふね　ゆ　　き
倉敷には、そんな江戸時代の様子が、そのま
くらしき　　　　　　　　えどじだい　　ようす
ま残っている。白壁の蔵や屋敷は、今は民芸
　のこ　　　　　　　しらかべ　くら　やしき　　いま　みんげい
館や旅館として使われている。大正時代
かん　りょかん　　　　　つか　　　　　　　　　たいしょうじだい
（1912～1926年）以降に建てられた洋風の建物
　　　　　　　ねん　いこう　た　　　　　　ようふう　たてもの
も多く、町全体がタイムスリップしたようだ。
　おお　　　まちぜんたい

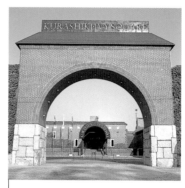

倉敷アイビースクエア。
くらしき
明治22（1889）年に建てられた紡績
めいじ　　　　　　　ねん　た　　　　　ぼうせき
会社の工場を改装したもの。ホテル
がいしゃ　こうじょう　かいそう
や記念館がある
　きねんかん

倉敷民芸館。江戸時代の米蔵の内部
くらしきみんげいかん　えどじだい　こめぐら　ないぶ
を改装して民芸館にしたもの。日本
　　かいそう　　　　　　　　　　　　　にほん
や世界の民芸品を展示している
　せかい　　ひん　てんじ

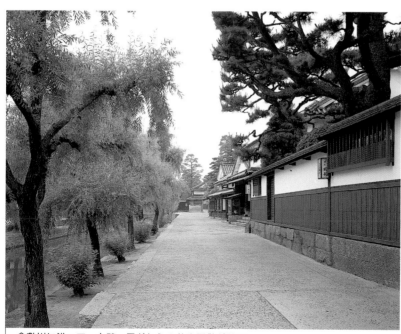

倉敷川に沿って、白壁、黒がわらの蔵や屋敷が並ぶ
くらしきがわ　そ　　　しらかべ　くろ　　　　くら　やしき　なら

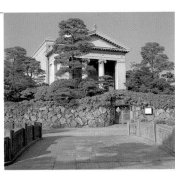

大原美術館。
昭和5（1930）年に開館
した、日本初の西洋美術
館。エル・グレコの『受
胎告知』など、世界的な
名画がある。どっしりと
した石造りの建物は倉敷
の象徴

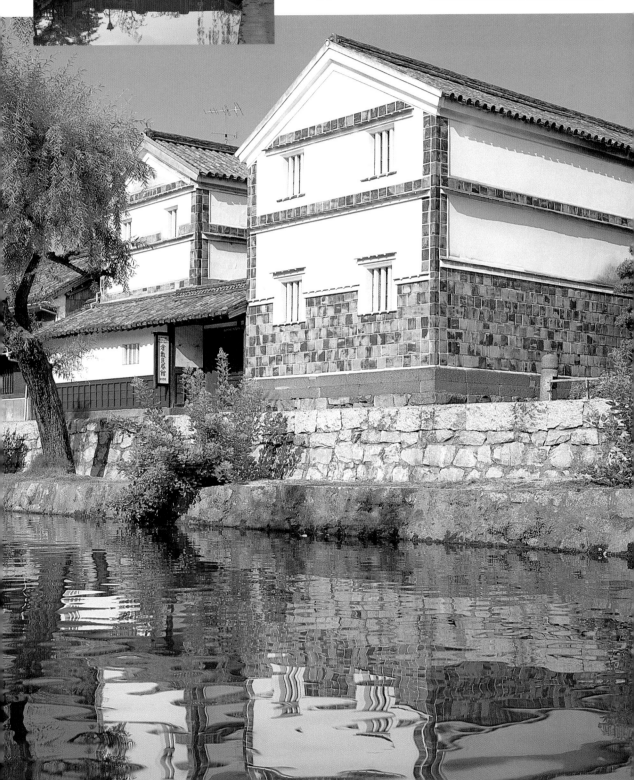

倉敷周辺
くらしきしゅうへん

Around Kurashiki

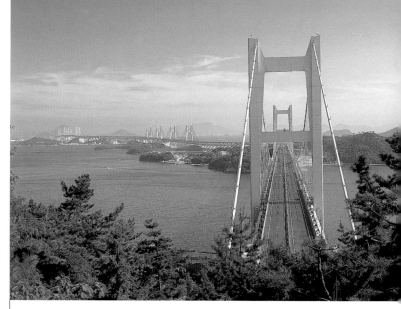

後楽園。日本三名園の一つ。11.5万平
こうらくえん　にほんさんめいえん　ひと　　　　　　　　まんぺい
方メートルの広大な庭園。芝生の中に
ほう　　　　　　　こうだい　ていえん　しばふ　なか
池や茶室があり、桜、ツツジ、フジな
いけ　ちゃしつ　　　　　さくら
どの花が美しい
　　はな　うつく

倉敷市の鷲羽山から見た瀬戸大橋。本州と四国を結ぶ 9.4 キロの橋。瀬戸
くらしきし　わしゅうざん　み　せとおおはし　ほんしゅう　しこく　むす　　　　　　　　　　　はし　せと
内海に浮かぶ5つの島をつないで、香川県坂出市まで続いている
ないかい　う　　　　　いつ　しま　　　　　　かがわけんさかいで　　つづ

岡山城。天守閣は黒塗りのため「烏城」と呼ばれている
おかやまじょう　てんしゅかく　くろぬ　　　　　　うじょう　　よ

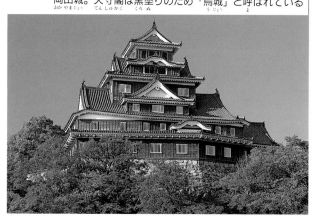

夢二郷土美術館。竹久夢二は大正時代に活躍した画
ゆめじきょうどびじゅつかん　たけひさ　　　　たいしょうじだい　かつやく　　が
家・詩人。独特のタッチで美人画を描いた。岡山は
か　しじん　どくとく　　　　　びじんが　えが　　　おかやま
夢二の生まれ故郷
う　　　こきょう

きびだんご。おとぎ話『桃太郎』で
　　　　　　　　　ばなし　ももたろう
おなじみのだんご

岡山県の名産品
おかやまけん　めいさんひん

Famous Products of Okayama

マスカット。岡山県では、ブドウ、モ
　　　　　　　おかやまけん
モ、イチゴなどの果物の栽培が盛ん
　　　　　　　くだもの　さいばい　さか

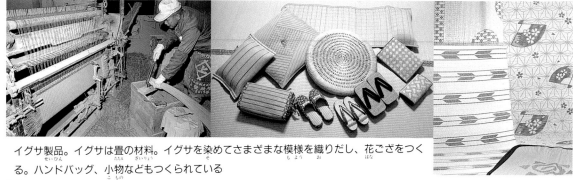

イグサ製品。イグサは畳の材料。イグサを染めてさまざまな模様を織りだし、花ござをつく
せいひん　　　　　たたみ　ざいりょう　　　　そ　　　　　　　　もよう　お　　　　　はな
る。ハンドバッグ、小物などもつくられている
　　　　　　　　こもの

●倉敷の地名由来
くらしき　ちめいゆらい

　江戸時代、この辺りは商業の一大中心地で、蔵屋敷
えどじだい　　　　　　あた　　しょうぎょう　いちだいちゅうしんち　くらやしき
という、蔵を持つ屋敷（大きな庭のある立派な家）が
　　　　　くら　も　やしき　おお　　にわ　　りっぱ　いえ
建ち並んでいた。それで倉敷と呼ばれるようになった
た　なら　　　　　　　　　　くらしき　よ
のだ。

●美観地区
びかんちく

　倉敷川にかかる今橋から高砂橋に至るまでの両岸の
くらしきがわ　　　　いまばし　たかさごばし　いた　　　　　りょうがん
辺り一帯をさす。この地域には伝統的な建物が集まっ
あた　いったい　　　　　　ちいき　　でんとうてき　たてもの　あつ
ていて、国から保存地区に指定されている。倉敷駅か
　　　　くに　ほぞんちく　してい　　　　　えき
ら歩いて10分ほどの所にある。
ある　　ぷん　　ところ

　この地区には、倉敷民芸館、大原美術館をはじめ、
ちく　　くらしきみんげいかん　おおはらびじゅつかん
日本郷土玩具館、倉敷蜷川美術館がある。日本郷土玩
にほんきょうどがんぐかん　なながわ　　　　　　　かくち
具館では、江戸時代から現代までの日本各地のおもち
ぐかん　　えどじだい　　げんだい
ゃを見ることができる。
　み

　倉敷川を挟んだ対岸には、倉敷アイビースクエアが
くらしきがわ　はさ　たいがん
ある。これは、レンガ造りの紡績工場跡にできたもの
　　　　　　　　づく　ぼうせきこうじょうあと
で、ホテルや児島虎次郎記念館、倉紡記念館などがあ
　　　　　こじまとらじろうきねんかん　くらぼう
る。児島虎次郎は洋画家。大原美術館の名品収集に力
ようがか　おおはらびじゅつ　めいひんしゅうしゅう　ちから
を尽くした。また、近くの愛美工房では、陶芸や染め
　つ　　　　　ちか　あいびこうぼう　とうげい　そ
物の体験ができる。自分で作った作品は、後で自宅ま
もの　たいけん　　　　　じぶん　つく　さくひん　あと　じたく
で送ってもらえる。
おく

　倉敷市内の見所は、ほとんどこの地区に集中してい
くらしきしない　みどころ　　　　　　　　ちく　しゅうちゅう
る。各館への移動は歩いて５分以内と近いが、魅力の
かくかん　いどう　ある　ふんいない　ちか　　みりょく
ある所ばかりなので、事前によく調べて行動計画を立
ところ　　　　　じぜん　しら　こうどうけいかく　た
てる必要がある。
ひつよう

　倉敷から電車で15分の岡山市にも、後楽園、岡山城、
くらしき　でんしゃ　ふん　おかやまし　こうらくえん　じょう
夢二郷土美術館など、見所がある。
ゆめじきょうどびじゅつかん　　　みどころ

●宿泊
しゅくはく

　倉敷市内にも美観地区にも、洗練されたホテルはい
くらしきしない　びかんちく　せんれん
ろいろある。しかし、土蔵造りや商家跡を生かした日
　　　　　　　どぞうづく　しょうかあと　い
本旅館は、倉敷ならではのもの。独特な趣をぜひ味わ
ほんりょかん　　くらしき　　　　　　どくとく　おもむき　あじ
ってみたい。

▶交通	東京	東海道・山陽新幹線	岡山	山陽本線	倉敷
こうつう	とうきょう	とうかいどう　さんようしんかんせん 3時間15分 じかん　ぷん	おかやま	ほんせん 15分	くらしき

●倉敷地名的由來

　在江戶時代，這一帶是商業的一大中心區，有許多內有倉庫的宅院（有大庭院的豪宅）。因此才開始被稱為倉敷的。

●美觀地區

　指從在倉敷川上的今橋直到高砂橋兩岸一帶。這個地區裡有很多傳統建築物，並已被國家指定為保存地區。位在從倉敷車站步行約10分鐘之處。

　在這個地區有倉敷民藝館、大原美術館，以及日本鄉土玩具館、倉敷蜷川美術館。在日本鄉土玩具館內，可以看到從江戶時代到現代日本各地的玩具。

　在隔著倉敷川的對岸，有倉敷常春藤廣場（IVY Square）。這是利用磚造紡織廠的遺蹟建成的，有飯店和兒島虎次郎紀念館、倉紡紀念館等。兒島虎次郎是個西洋畫家，畢生致力於大原美術館的名作收藏。此外，在附近的愛美工房裡，可以親身體驗陶瓷工藝和染布等的樂趣。自己所做的作品，完成後還會寄到家中。

　倉敷市內值得一遊的地方，幾乎集中在這個地區。雖然到各館去都很近，步行都不到5分鐘，不過盡是些吸引人前往的地方，所以事前必須詳查資料，並擬定行動計劃。

　從倉敷搭電車15分鐘的岡山市，也有後樂園、岡山城、夢二鄉土美術館等值得一遊的地方。

●住宿

　在倉敷市內和美觀地區，都有各種高級的飯店。可是，改建自土牆倉庫或商家遺蹟的日本旅館，是只有在倉敷才有的。請務必去體驗一下其特有的情趣。

Traveling Japan

松江（島根県）
まつ　　え　　しま　ね　けん

松江（島根縣）

本州西部の日本海側を山陰地方という。松江市
ほんしゅうせい ぶ　　にほんかいがわ　さんいんち ほう　　　　　まつ え し
は山陰地方の中心都市。江戸時代（1603〜1867
　さんいんちほう　ちゅうしんと し　　え ど じ だい
年）には松江藩の城下町として栄えた。今も松
ねん　　　まつ え はん　じょうか まち　　　　さか　　　　いま
江には城や武家屋敷、茶室など、昔をしのぶ建
こう　　しろ　ぶ け や しき　ちゃしつ　　　むかし　　　　　たて
物や文化がたくさん残っている。美しい宍道湖
もの　ぶん か　　　　　　　　　の こ　　　　うつく　　しんじ こ
に面した静かな町だ。
　めん　　しず

松江城。江戸時代のままの天守閣は、外観は5層、内観は6階建て。天守閣の上からは松江市
まつ え じょう　え ど じ だい　　　　てんしゅかく　　がいかん　　そう　ないかん　ろっかい だ　　てんしゅかく　うえ　　　　　まつ え し
や宍道湖が見渡せる。内部には松平家代々に伝わる刀剣や道具があり、資料館になっている
　しんじ こ　　み わた　　　　ないぶ　　　まつだいら け だいだい　つた　　とうけん　どう ぐ　　　　　し りょうかん

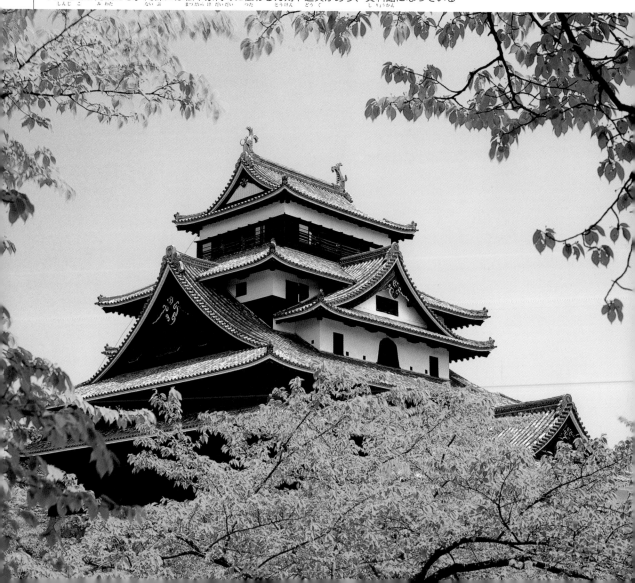

武家屋敷。城の北側の堀に沿い400メートルにわたって武家屋敷が続く。古い屋敷や庭園、武士の生活用具などを見学することができる

宍道湖。夕暮れの景色は特に美しい。シジミ、ワカサギ、エビなど、湖で捕れる魚介類が名物。宍道湖の西岸は出雲大社で有名な出雲市

松江と小泉八雲

ラフカディオ・ハーンは1890年に来日し、松江で英語の教師をしていたが、日本に帰化し小泉八雲と名乗った。日本を愛し、随筆や小説で日本を海外に紹介した。小説『怪談』は特に有名。彼の住んだ家も残っており、その隣には小泉八雲記念館がある。

小泉八雲旧居

小泉八雲の像

松江と茶道
まつ え さ どう

松江藩主松平不昧は藩の再建に努力した
まつ え はんしゅまつだいらふ まい はん さいけん ど りょく
殿さま。茶道を愛し、自ら不昧流を始め
との さ どう あい みずか ふ まいりゅう はじ
た。松江では今も茶道が盛んだ。
まつ え いま さ どう さか

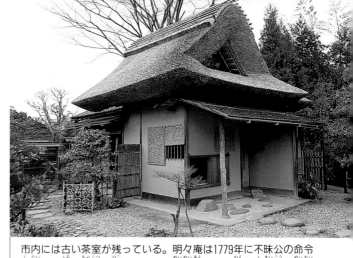

市内には古い茶室が残っている。明々庵は1779年に不昧公の命令
し ない ふる ちゃしつ のこ めいめいあん ねん ふ まいこう めいれい
でつくられたもの。1966年に武家屋敷の一郭に移された
ぶ け やしき いっかく うつ

ぼてぼて茶。番茶を泡立て、中にシイタケ、黒豆などを入
ちゃ ばんちゃ あわだ なか くろまめ い
れて飲む。昔の非常食
の むかし ひ じょうしょく

楽山焼。茶道具などが多い。そのほかに
らくざんやき ちゃどう ぐ おお
も布志名焼、袖師焼などの焼き物がある
ふ し な やき そでし やき や もの

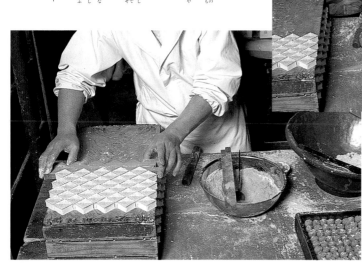

和菓子づくり。茶道の盛んな土地は和菓
わ が し さ どう さか と ち
子の名物が多い。木型につめて干菓子(茶
めいぶつ おお き がた ひ がし
道に使う乾いた菓子)をつくる
つか かわ か し

84

●松江城（城山公園）

　天守閣が残り、堀に囲まれた公園になっている。山陰地方に残る城はここだけ。最上階は望楼で、展望台の役目を果たした。日本の城の中で望楼が残っているのは、この天守閣だけだ。今も松江市内が一目で見渡せる。

　千鳥城とも呼ばれていたこの城の中には、よろいや刀などが展示されている。徳川家康の孫・松平直政が城主になってから、松平家代々が城主となって、明治を迎えた。明治元（1868）年に城内の建物が取り壊されて、天守閣だけが残された。

　堀に面した北側に塩見縄手と呼ばれる場所がある。ここには、小泉八雲の住んでいた家や小泉八雲記念館が並んでいる。武家屋敷もこの近くに残っている。塩見縄手は市の伝統美観保存地区に指定されていて、江戸時代の雰囲気がそのまま残されている。

　寺町は松江駅近くの一帯で、今でも古い寺が15も残っている。城下町ではその町の一番外側に寺町を造ることが多く、町を守る役割も果たしていた。

　城の東側、北堀川（外堀）に面して普門院がある。松平家の祈願所だった寺だ。この辺りも伝統美観保存地区で、昔のままの雰囲気が残っている。

●宍道湖

　遊覧船で1時間ほどの湖上遊覧をするのも楽しい。宍道湖は夕日の眺めがすばらしい。サンセットクルーズは予約をした方がよいだろう。

●味

　茶道を愛した松平不昧が好んだ和菓子が有名だ。ウナギ、ワカサギ、スズキ、シジミなど、宍道湖で取れる魚や貝もおいしい。

●松江城（城山公園）

　是個内留有天守閣，而四面則是被護城河所圍繞的公園。殘存於山陰地區的城只有這裡而已。最上一層是望樓，扮演了瞭望台的角色。在日本的城樓之中還留有望樓的，只有這個天守閣。現在松江市內也能盡收眼底。

　也被稱為千鳥城的這個城內，陳列展示著鎧甲和武士刀等。德川家康的孫子松平直政當了城主之後，松平家世世代代都是城主，一直到明治時代。明治元（1868）年，城內的建築物被拆除，僅天守閣被保留下來。

　在面向護城河的北邊，有個稱為鹽見繩手的地方。在這裡有小泉八雲曾住過的房子和小泉八雲紀念館等。武士宅邸也殘存在這附近。鹽見繩手已被指定為該市的傳統美觀保存地區，忠實地保有江戶時代的氣氛。

　寺町是指松江車站附近一帶，現在也仍殘存多達15間古老的寺院。以諸侯的居城為中心而發展起來的城市，多半會在該城市的最外側建造寺町，也盡到了保衛城鎮的任務。

　在城的東邊，面向北崛川（外護城河）有普門院，曾是松平一家祈禱處的寺院。這一帶也是傳統美觀保存地區，仍保留著往日的氣氛。

●宍道湖

　搭遊艇來遊覽湖上1個小時左右也很有趣。宍道湖夕陽的風景很棒。日落觀光船行程最好要先預約。

●食物

　愛好茶道的松平不昧所喜歡的日式點心很有名。鰻魚、公魚、鱸魚、蜆貝等，在宍道湖能捕獲到的魚和貝類等也很美味。

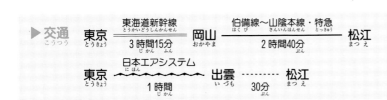

▶交通

| 東京 | 東海道新幹線 3時間15分 | 岡山 | 伯備線〜山陰本線・特急 2時間40分 | 松江 |

| 東京 | 日本エアシステム 1時間 | 出雲 | 30分 | 松江 |

室戸岬〜足摺岬
(むろ と みさき) (あし ずり)
(高知県)
(こう ち けん)

室戸海角─ 足摺海角（高知縣）

坂本龍馬(1835〜67年)は早くから海外に
(さか もと りょう ま) (ねん) (かい がい)
目を向けた人。龍馬の自由で豪快な生き
(め む ひと) (じ ゆう) (ごう かい) (い)
方にあこがれる人は多い。桂浜には和服
(かた) (ひと) (おお) (かつ ら はま) (わ ふく)
に靴をはいた龍馬の像が建っている
(くつ) (ぞう) (た)

高知県は四国の太平洋岸にあり、東西に細長い県。両方の
(こうちけん) (しこく) (たいへいようがん) (とうざい) (ほそなが) (けん) (りょうほう)
はしには、太平洋に突き出た岬があり、東は室戸岬、西は
(つ で みさき) (ひがし むろと) (にし)
足摺岬という。どちらも台風情報によく登場する地名だ。
(あしずり) (たいふうじょうほう) (とうじょう) (ちめい)
高知県の年間平均気温は16.3℃で、冬でも暖かい。雨量は
(ねんかんへいきん き おん) (ふゆ) (あたた) (うりょう)
多いが集中的に降るので、年間を通して晴れた日が多い。
(おお) (しゅうちゅうてき) (ふ) (とお) (は) (ひ)
そんな明るい、南国的な自然環境が「いごっそう（高知の
(あか) (なんごくてき) (し ぜんかんきょう) (こうち)
方言で、頑固で意志が強いこと。高知の人の特徴的な性格
(ほうげん) (がんこ) (いし) (つよ) (ひと) (とくちょうてき) (せいかく)
といわれる)」な性格をつくりだすのだろうか。江戸時代
(え ど じ だい)
(1603〜1867年）の末、日本の近代化のために活躍した人
(ねん) (すえ) (にほん) (きんだいか) (かつやく) (じん)
物には、土佐（高知県の古い呼び名）出身の人が多い。
(ぶつ) (とさ) (けん) (ふる) (よ) (な) (しゅっしん) (ひと) (おお)

室戸岬。太平洋の波が打ち寄せる荒々しい岩場。奇妙な形の岩が多い
(むろ と みさき) (たいへいよう) (なみ) (う) (よ) (あらあら) (いわ ば) (き みょう) (かたち) (いわ) (おお)

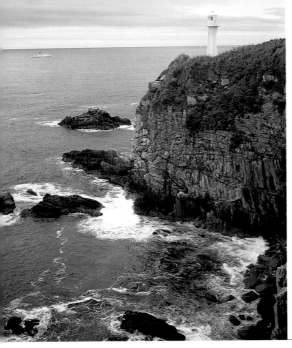

足摺岬の近くに建つジョン万次郎の像。中浜万次郎（1827〜98年）は土佐の漁師の子だったが、無人島に漂着したところをアメリカの船に助けられ、アメリカで英語、数学、航海術などを学んだ。帰国後は日本の開国、近代化のために尽くした

足摺岬。断がいの上には、高さ18メートルの大型灯台が建つ。付近には亜熱帯植物やツバキが自生している

月の名所、桂浜。太平洋上に浮かぶ月は美しい。白い砂浜では五色の小石を拾うことができる

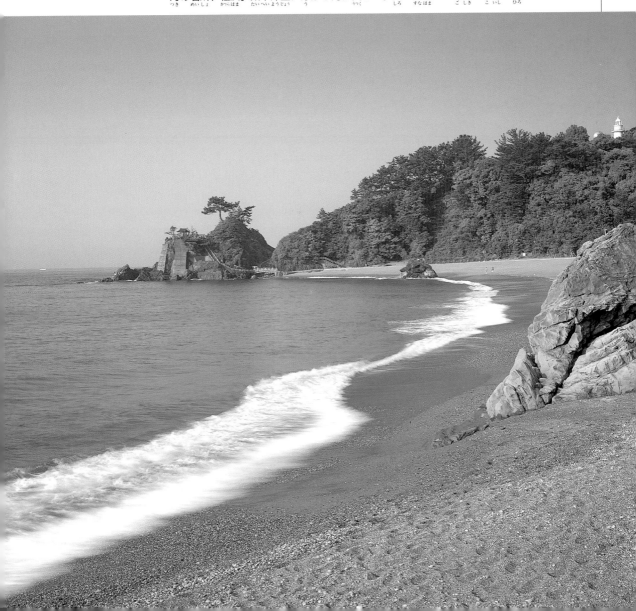

高知県の見所

Noted Places of Kochi

四万十川

高知

龍河洞

桂浜

安芸

竜串

足摺岬

室戸岬

野良時計。明治30（1897）年にこの家の主人である畠中源馬が独学で組み立てたもの。針や歯車などもすべて手づくり。安芸市には武家屋敷や古い街並みが残る

高知県の名産品、かつおぶし。カツオの身を煮てから火であぶって干し、カビをつけたもの。和食のだしには欠かせない。カツオの一本釣りは高知県の重要な産業の一つ。最近は削ってパックに詰めたかつおぶしがよく使われている

高知市の中央にある高知城。天守閣は200年以上前につくられたもの

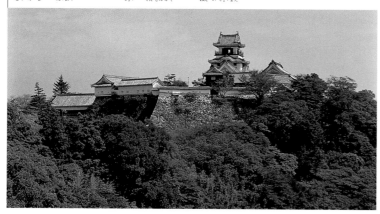

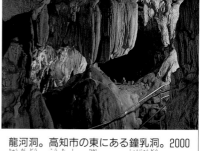

龍河洞。高知市の東にある鐘乳洞。2000年前（弥生時代）に古代人が使ったと思われるつぼが、石灰に包まれて残っている

竜串海岸。足摺岬の西にある。波や風に浸食されてできた海岸で、竜がくし刺しになったように見えるので、この名がある。グラスボートで海中公園を散歩すれば、美しいサンゴ礁や熱帯魚が見られる

日本最後の清流といわれる四万十川。きれいな水が196キロの距離をゆるやかに流れている。キャンプや釣り、カヌーでの川下りなどを楽しむことができる

●高知城

　高知城は領主・山内一豊が造った城。現在残っている城の中でも、高知城ほど多くの建造物が残っている城は珍しい。天守閣をはじめ追手門・黒鉄門などが残っている。高知城、県立高知公園、城西公園は、広い公園を形づくっている。

●桂浜

　高知駅からバスで30分ほどの所にあるのが、桂浜。赤や緑の小石が美しい浜辺だ。浜の小石を土産物屋では五色石として売っている。明治維新の重要人物・坂本龍馬の有名な銅像があるのもここ。月の名所で、秋には月見の客が大勢訪れる浜でもある。

　闘犬や闘鶏が盛んな高知。桂浜の土佐闘犬センターも人気で、300台の車が入れる駐車場を備えている。土佐闘犬というのは、土佐犬とブルドックを掛け合わせた独特の闘志を持った犬。

●高知の市

　土佐の日曜市として、地元の人にも観光客にも愛されているのが追手筋（高知城の追手門から伸びるフェニックス並木のある通り）の市。とれたての野菜、植木、手作りの高知風のすし、イモの粉で作ったもち、土産物、骨とう品、衣料、日用品……。1kmほどの間に600ほどの店が並ぶ。土地の言葉を聞きながら会話を楽しむには最高の場。一番有名な市は日曜市だが、日曜以外でも市内のいろいろな通りで、月曜を除く毎日、市が立つ。

●足摺岬

　四国の最南端の岬。先端には四国霊場・第38番札所の金剛福寺がある。弘法大師が彫ったという千手観音像が本尊（四国には弘法大師の遺跡八十八ヵ所があり、それらの寺を霊場と呼ぶ）。遊歩道もある。

●高知城

　高知城是諸侯山内一豊所建造的城。現在還殘存的城之中，還有像高知城這樣仍留下很多建築物的城並不多見。天守閣以及追手門、黑手門等都留存著。高知城、縣立高知公園、城西公園，形成了一個寬廣的公園。

●桂濱

　桂濱位在從高知車站搭公車30分鐘左右的地方。是個有漂亮紅色和綠色小石子的海濱。土產店把海邊的小石子作為五色石在販賣。明治維新的重要人物坂本龍馬的著名銅像也在這裏。這個海濱也是個賞月的勝地，在秋天會有很多賞月的遊客前來。

　在高知鬥狗和鬥雞等很盛行，桂濱的土佐鬥狗中心也很受歡迎，備有能容納300輛車的停車場。所謂的土佐鬥狗，是指土佐犬和牛頭犬交配後具有獨特戰鬥意識的狗。

●高知的市場

　土佐的週日集市，受到當地人和觀光客喜愛的是追手筋（從高知城的追手門延伸並種有鳳凰木的馬路）集市。剛採收的蔬菜、盆栽，高知風味的手製壽司、用蕃薯粉做的麻薯、土產、古董、衣服、日用品・・・。在1公里左右的距離之內，林立著600間左右的攤位，是個要邊聽當地方言，邊享受對話樂趣的最佳場所。最著名的集市雖是週市，不過在星期天之外，在市內的各種街道上，除了星期一之外每天都有集市。

●足摺岬

　是四國最南端的海角。在頂端有四國靈地第38號寺院巡禮印所的金剛福寺。主神據說是弘法大師所刻的千手觀音像（在四國弘法大師的遺蹟有八十八個地方，而這些寺院稱為靈場），也有散步道。

▶交通

東京	東海道・山陽新幹線 3時間15分	岡山	瀬戸大橋線〜土讃線・特急 2時間30分	高知
東京	全日空 1時間15分	高知	東京 ブルーハイウェイライン 21時間20分	高知

日本を旅する
Traveling Japan

阿蘇山（標高1592メートル）は世界一広いカルデラをもつ複式火山。カルデラ内には高岳、中岳、根子岳、烏帽子岳、杵島岳という五つの山がある。阿蘇山の北東には九重連山が連なる。九重連山は、中岳（1791メートル）や、久住山（1787メートル）などからなる火山群。このあたりは阿蘇くじゅう国立公園に指定されている。雄大な山、ゆるやかな高原が広がり、春にはミヤマキリシマ（ツツジの一種）、夏にはさまざまな高山植物、秋には紅葉やススキが美しい。

阿蘇・くじゅう（熊本県・大分県）

阿蘇・九重（熊本縣・大分縣）

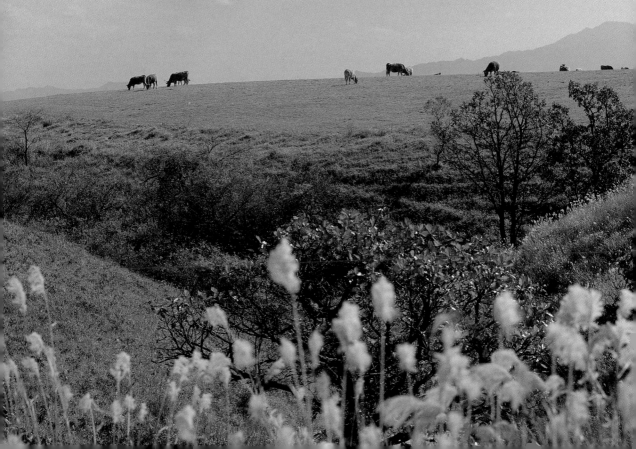

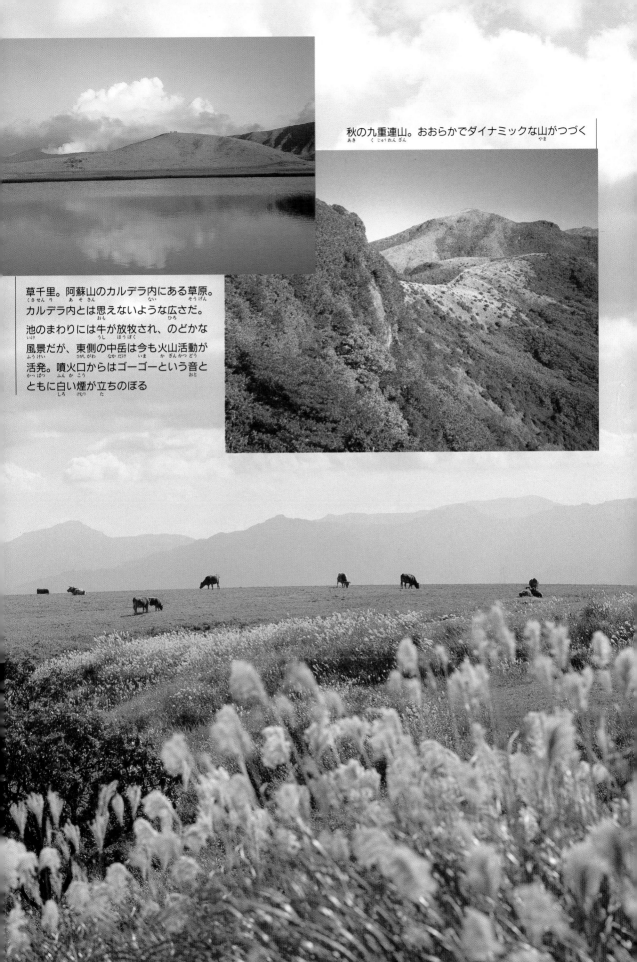

秋の九重連山。おおらかでダイナミックな山がつづく

草千里。阿蘇山のカルデラ内にある草原。
カルデラ内とは思えないような広さだ。
池のまわりには牛が放牧され、のどかな
風景だが、東側の中岳は今も火山活動が
活発。噴火口からはゴーゴーという音と
ともに白い煙が立ちのぼる

別府から阿蘇へ
やまなみハイウエーにそって

From Beppu to Aso
Along the Yamanami Highway

九州一の温泉地、別府から、火の山阿蘇まで
は、やまなみハイウエーを通っていく。やま
なみハイウエーは大分県湯布院町から熊本県
一の宮町までの有料道路。途中、阿蘇くじゅ
う国立公園の美しい山並みのなかを走る。

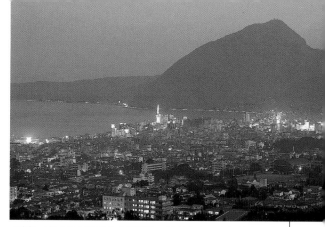

別府。古くから有名な大温泉地。町のあちこちに温泉の湯
煙が立ちのぼる

別府みょうばん温泉の湯の
花小屋。ここでは昔ながら
の方法で湯の花（温泉水の
中の鉱物が固まったもの、
温泉の元）をとっている

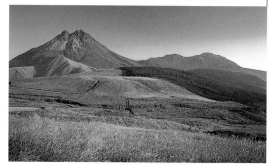

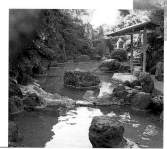

別府鉄輪温泉
の露天ぶろ

由布岳（左）と鶴見岳
（右）。鶴見岳の山頂まで
は別府からロープウエ
ーで登ることができる。
由布岳の南西の山ろく
には湯布院温泉がある

三俣山を見ながら飯田高原を走る、やまなみハイウエー

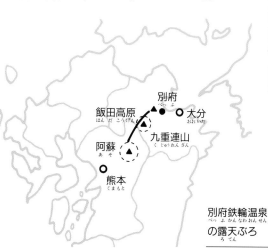

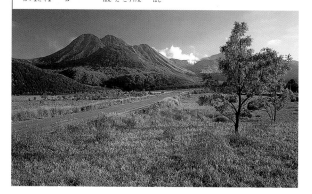

冬の阿蘇。草千里はスキー場になる

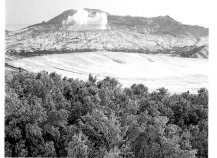

春の阿蘇。ミヤマ
キリシマが山を埋
める。烏帽子岳も
うっすらピンク色

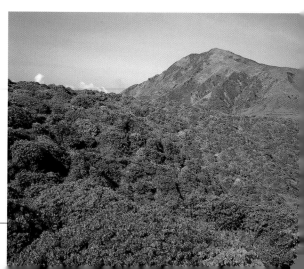

●阿蘇

　阿蘇五岳（東から根子岳・高岳・中岳・杵島岳・烏帽子岳）とそれらの外輪山（周りを取り囲む山）を含めて阿蘇山と呼ぶ。今も煙を上げるのは中岳。火口は周囲４kmもある。草千里は烏帽子岳の北側にある広い草原。千里ケ浜火口の跡で、草原には牛が放牧され、乗馬を楽しむ人の姿も見える。冬には草千里と火口の間にある人工スキー場が活気づく。

　一方、中岳の火口の反対側には砂千里がある。訪れる人は少ないが、一面の濃い灰色の火山灰が広がる景色は忘れ難い。

　阿蘇火山博物館では、中岳の火口を映し出す大きなスクリーンが人気。中岳の火口壁に２台のカメラが設置してあり、迫力ある画面が見られるのだ。阿蘇内牧や大観峰、城山展望台から見る阿蘇山は、釈迦が横になって寝ているように見えるので寝釈迦と呼ばれる。

　阿蘇山の周りには温泉が多い。阿蘇内牧・湯之谷・垂玉・地獄温泉などは一軒宿で、静かな所だ。

●やまなみハイウェイ

　湯布院（大分県）から阿蘇・一の宮（熊本県）までの52kmの有料道路。飯田高原、瀬の本高原などを走る。小田の池は草原の中の火口湖。湿原植物が豊富。キャンプ場もある。朝日台からの眺めは、九重連山の山並みや飯田高原がすばらしい。長者原は飯田高原のほぼ真ん中にあり、九重登山の登山口だ。その先の牧の戸峠が、この道路の一番高い所。城山展望台は、さらに阿蘇に近い。

　やまなみハイウェイ全部を走る路線バスはないので、全コースを行くには定期観光バスを利用するといい。途中から乗ることもできるが、同じ県内での乗り降りはできないので注意。

●阿蘇

　阿蘇五岳（從東起分別為根子岳、高岳、中岳、杵島岳、烏帽子岳）和包括這些外圍的山在內，稱為阿蘇山。現在也還在冒煙的是中岳。火山口直徑廣達４公里，草千里是位於烏帽子岳北邊的廣大草原，是千里之濱火山口的遺蹟，草原上看得到放牧的牛，也能看到享受騎馬樂趣的人。冬季時，位於草千里和火山口間的人工滑雪場便會熱鬧起來。

　另外，在中岳火山口的另一邊有砂千里。去的人雖不多，不過其佈滿深灰色火山灰的景色很令人難忘。

　阿蘇火山博物館裡，放映中岳火山口的大銀幕很受到人們的喜愛，因為中岳的火山壁裝有2台攝影機，所以才能夠看到生動壯擴的畫面。從阿蘇內牧和大觀峰、城山瞭望台看到的阿蘇山，看起來很像是釋迦躺著睡覺的樣子，因此被稱為睡著的釋迦。

　在阿蘇山的附近溫泉很多。阿蘇內牧、湯之谷、垂玉、地獄溫泉等都只有一棟旅館，環境很幽靜。

●連山公路

　這是一條從湯布院（大分縣）到阿蘇一宮（熊本縣）長達52公里的收費道路，貫穿飯田高原和瀨本高原等。小田之池是草原內的火山口湖，濕原植物很多，也有露營區。從朝日台的眺望，九重群山的山巒和飯田高原的風景絕佳。長者原大約位在飯田高原的正中間，是攀登九重群山的登山口。在這前方的牧戶隘口是這條道路最高的地方。城山瞭望台離阿蘇更近。

　由於沒有行駛於連山公路全程的公共汽車，所以要遊覽全部路線時，可以利用定期的遊覽車。雖然也能自半路搭乘，不過無法在同一縣內上下車，須特別注意。

▶交通	東京	東海道・山陽新幹線 5時間4分	博多	鹿児島本線・特急 1時間17分	熊本	豊肥本線・特急 57分	阿蘇
	東京	全日空など 1時間40分	熊本				

Traveling Japan

鹿児島県は以前は薩摩と呼ばれ、明治維新までの
約700年間、島津氏がこのあたりを治めていた。
江戸時代（1603〜1867年）、薩摩藩は南方貿易を盛
んに行い、キリスト教や鉄砲、サツマイモ、タバ
コなど、多くのものを外国から受け入れた。特に
28代藩主、島津斉彬（1809〜58年）は西洋の技術
を積極的に取り入れ、製鉄、大砲、ガラスなどの
工場をつくって、薩摩藩の産業を盛んにした。
鹿児島市内には島津氏にちなんだ観光名所が多い。
また近くには砂蒸しぶろで有名な指宿温泉がある。

鹿児島・指宿（鹿児島県）

鹿兒島・指宿（鹿児島縣）

鹿児島市街と桜島。桜島(1117メートル)
はかつては錦江湾の中に浮かぶ島だった
が、大正3（1914）年の大噴火で大量の
溶岩が流れ出し、大隅半島と陸続きにな
った。今も一年中噴煙をあげており、火
山活動が活発なときには、鹿児島市街に
火山灰が降り積もる

噴火する桜島。夜、溶岩が真っ赤に見える

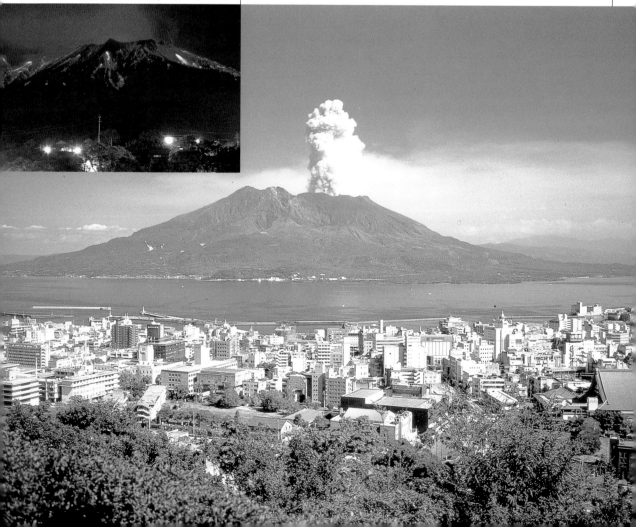

磯庭園。1660年、19代藩主、島津光久が造った別邸。桜島と錦江湾の景色をじょうずに取り入れた庭園として有名

西郷隆盛（1827〜77年）の銅像。島津斉彬の命令で、日本の近代化のために活躍した軍人。軍服姿の西郷さんは、東京上野の西郷さんの銅像とはちょっと違う

長崎鼻パーキングガーデンと開聞岳。長崎鼻は薩摩半島最南端の岬。この公園には1000種類以上の熱帯・亜熱帯の植物があり、鳥や動物が放し飼いにされている。開聞岳（922メートル）は薩摩富士ともいわれる、形の美しい山

指宿温泉の砂蒸しぶろ。砂浜に温泉がわき出ている。砂を掘り、ゆかたを着たままで寝て、上から熱い砂をかけてもらう。天然のサウナだ

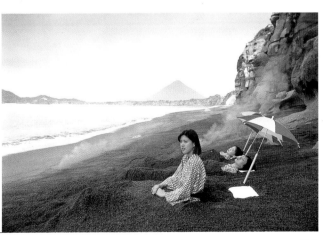

薩摩名物
さつまめいぶつ
Local Products of Satsuma

薩摩の首人形。わらでつくった台にさしておく。薩摩に関係のある人物や動物がユーモラスな表情で描かれている

薩摩焼き。16世紀末に、朝鮮から来た陶工たちがつくりあげた焼き物。白薩摩と黒薩摩がある。白薩摩は象牙色の肌に細かいひびが入っていて、赤、青、金などで華麗な模様が描かれているのが特徴。白薩摩は藩主のためのもの、黒薩摩は庶民の日常の食器だった

サツマイモに砂糖をからめた菓子「芋なっとう」

ほんのり甘いサツマイモキャラメル

ボンタン（ザボンともいう）は柑橘類の一種。実は3キロ以上になることもある。鹿児島はボンタンの産地。ボンタンの皮を砂糖漬けにした菓子やボンタンアメが有名

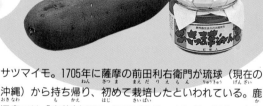

色もきれいなサツマイモジャム

さつまあげ（左下）。魚のすり身を油で揚げたもの。ゴボウやニンジン入りもある。鹿児島では「つけあげ」という。キビナゴの刺し身（右）。キビナゴは鹿児島近海でとれる小魚。包丁を使わず、手で開き酢みそをつけて食べる。酒ずし（左上）。ご飯の上にタイ、エビ、タケノコなどをのせ、地酒をかけ、重しをして1日以上おいて発酵させる。昔、島津の殿様が宴会を開き、残った酒とごちそうを一緒に置いておいたら、翌日できていたという

サツマイモ。1705年に薩摩の前田利右衛門が琉球（現在の沖縄）から持ち帰り、初めて栽培したといわれている。鹿児島では「唐芋（中国のイモの意味）」という。現在でも生産量は鹿児島が日本一。菓子、ケーキ、あめ、アイスクリーム、ジャムなどにも加工されている

かるかん。鹿児島を代表する伝統菓子。ヤマイモと米の粉と砂糖でつくる蒸し菓子。真っ白で、ふっくらと軟らかい

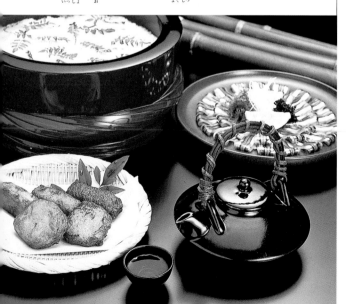

焼酎。焼酎は日本独特の蒸留酒。サツマイモからつくる芋焼酎をはじめ、麦焼酎、そば焼酎、米焼酎など、さまざまなものがある。お湯割り、水割りなどで飲む。鹿児島には百数十種類の銘柄がある

●鹿児島

江戸時代から明治維新にかけて、大きな役割を果たした人々を多く出した。その代表が西郷隆盛と大久保利通。二人とも加治屋町で生まれた。町内にはそれぞれの碑が建っている。碑を訪ねながら甲突川沿いを行くと、高見橋近くで大久保利通の銅像に会う。西郷隆盛の銅像は、鹿児島市立美術館の前にある。鶴丸城跡や西郷隆盛が作った私学校跡は、町の北にあるが、石垣が残るだけ。

●桜島

昔は錦江湾に浮かぶ火山島だった。今は大隅半島の垂水市につながっているが、桜島の部分は鹿児島市に属している。鹿児島市からはフェリーで15分。島内はバスを利用できる。海岸線の道路はぐるりと島を一周している。周囲は52km。文明溶岩・大正溶岩・昭和溶岩と、大きな噴火で流れ出た溶岩の跡があちこちに残る。今もなお噴煙を上げるこの桜島を眺めるのには、鹿児島市内の城山に登るのが一番。錦江湾越しに見る桜島はすばらしい。

●指宿

田良浜の国民休暇村はハイビスカス並木が美しい。ここから指宿のある大山崎までの海岸線を走る道路が、ハイビスカスロード。指宿は昔から温泉で有名。特に摺ケ浜の砂浜での砂蒸し温泉。浴衣を借りて着替えたあと、砂に寝て埋めてもらう。ただ砂をかけるというだけではない。腰痛や血圧など、体の調子の悪い所を伝えると、それぞれに効くような工夫をしてくれる。砂かけのベテランたちがいるのだ。

●開聞山ろく

開聞山の斜面には、亜熱帯植物やトカラ馬（九州独特の馬で、小型だが力が強い）の放牧などが見られる。

●鹿兒島

鹿兒島出了很多從江戶時代到明治維新時扮演重要角色的人物，代表人物就是西郷隆盛和大久保利通，二人都出生於加治屋町，町內分別立有二人的石碑。邊參觀石碑，邊沿著甲突川走下去，在高見橋附近便會看到大久保利通的銅像。西郷隆盛的銅像，則在鹿兒島市立美術館的前面。鶴丸城的遺蹟和西郷隆盛所創立的私立學校的遺蹟，在町的北方，不過只剩下石牆而已。

●櫻島

以前是浮在錦江灣上的火山島。現在雖然與大隅半島的垂水市連接著，不過櫻島的部分卻是屬於鹿兒島市。從鹿兒島市搭渡輪需 15 分鐘，在島內則可利用公車，海岸線的道路則繞島一周，一周有 52 公里。文明岩漿、大正岩漿、昭和岩漿等，到處有殘留因大規模爆發而流出的岩漿痕跡。要遠眺現在還會冒煙的櫻島，登上鹿兒島市內的城山是最佳選擇，隔著錦江灣所看到的櫻島很美。

●指宿

田良濱的國民渡假村的芙蓉行道樹很美。貫穿由此到指宿所在地的大山崎之間海岸線的道路，就是芙蓉道。指宿自古便以溫泉聞名，尤其是在摺之濱海邊沙灘上的蒸沙溫泉更是有名。租浴衣換上之後，便躺在沙灘上讓人將身體埋在沙裡。這並非單只是蓋上沙子而已。只要告訴他們身體有不舒服的地方，如腰痛或血壓的毛病等，他們便會幫我們設法用對每一種毛病有效的蓋沙方式。那是因為有蓋沙的老手。

●開聞山麓

在開聞山的斜坡上，能看到亞熱帶的植物、和托加拉馬（九州特有的馬，體型雖小但很有力）的放牧景觀。

▶交通

| 東京 | 東海道・山陽新幹線 5時間4分 | 博多 | 鹿児島本線 3時間50分 | 西鹿児島 |

| 東京 | 日本エアシステムなど 1時間40分 | 鹿児島 |

97

日本を旅する

Traveling Japan

沖縄（沖縄県）
おきなわ　　　　　　　　けん

沖縄（沖縄縣）

沖縄本島
おきなわほんとう

石垣島
いしがきじま

宮古島
みやこじま

西表島
いりおもてじま

サンゴ礁ではスキューバダイビングが楽
しめる。沖縄には約370種類のサンゴが
あり、サンゴ礁の美しさは世界有数

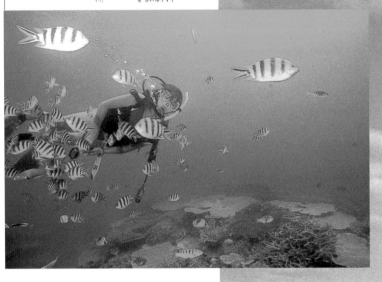

沖縄県は日本列島最南端の県。
おきなわけん　　にほんれっとうさいなんたん
一年中亜熱帯の花が咲き乱れ、
いちねんじゅうあねったい　はな　さ　みだ
真っ青な海、美しいサンゴ礁が
ま　さお　うみ　うつく　　　　　しょう
広がっている。
ひろ
沖縄にはかつて琉球という王国
おきなわ　　　　　　りゅうきゅう　　　　おうこく
があった。琉球王国は東アジア
ひがし
との貿易を盛んに行い、裕福で、
ぼうえき　さか　おこな　　ゆうふく
高い文化をもっていた。今でも
たか　ぶんか　　　　　　　　　いま
沖縄には、琉球の文化が多く残
おきなわ　　　　　　　　　　　おお　のこ
っている。

青い海にポツンと浮かぶ座間味島。
沖縄県は、沖縄本島をはじめとす
る150もの島から成り立っている。
人が住んでいるのは、そのうち42
の島

沖縄本島の西海岸には豪華な
リゾートホテルが建ち並ぶ

沖縄の歴史
おきなわ　れきし

History of Okinawa

15世紀初め琉球王国が成立。琉球王国は、
中国や東南アジアの国々と盛んに交易し、
貿易国家として発展した。

1609年、薩摩(現在の鹿児島県)の島津家
久が琉球を征服。琉球は徳川幕府の体制
に組み込まれることになったが、一方で
は中国との関係も保っていた。

1879年、明治維新によって沖縄県ができ
る。琉球王国はこの年に崩壊した。

第2次大戦後、沖縄はアメリカの管理下
に置かれたが、1972(昭和47)年、日本に
返還された。

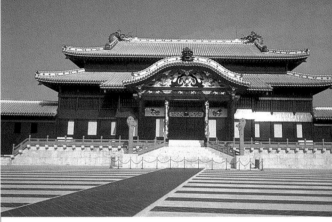

琉球王国の城、首里城。1992年に復元され、今では沖縄のシンボルになっている

琉球王朝をモデルにしたテレビドラマのロケ地。17世紀の琉球の町が再現されており、現在はテーマパークになっている

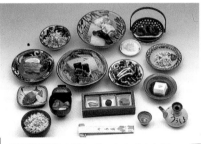

琉球料理は中国など、さまざまな国の料理を取り入れている。豚肉を多く使う。沖縄独特の野菜や酒もある

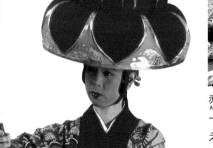

赤がわらの屋根には魔除けのシーサー(焼き物のシシ像)が備えつけられている

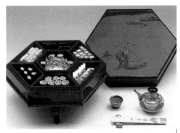

琉球王朝時代、客の接待に出した宮廷料理

琉球舞踊は琉球王朝時代、宮廷を中心に発展したもの。優雅な動きが特色。この「四ツ竹」は祝いの踊り。色鮮やかな紅型の衣装を着て、手には竹の楽器を持って踊る

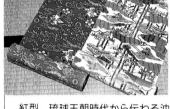

紅型。琉球王朝時代から伝わる沖縄独特の染め物。鮮やかな色で、花や水など、自然の模様を描く

琉球漆器。14世紀には中国から漆器の技術が伝わったといわれている。豪華な模様が特徴

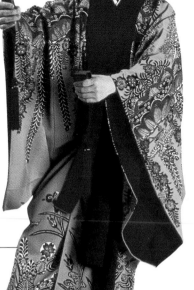

●沖縄本島

　沖縄市は沖縄県第2の町。コザ市と美里村が一つになってできた市だが、今もコザと呼ぶ人が多い。米軍の嘉手納基地があり、英語の表示が目立つ。

　恩納海岸は本島の中央部にある海岸。30km続く砂浜は美しく、海も青くきれいで、国定公園に指定されている。琉球村には沖縄各地にあった100年以上前の民家が移築されていて、当時の暮らしぶりを知ることができる。陶芸や染め物の体験もできる。

　那覇市は沖縄最大の町だ。国際通り辺りがデパートや土産物屋などの立ち並ぶ最もにぎやかな通り。国際通りから市場本通りにも入ってみよう。この通りにある牧志第一公設市場では、本土では見られない魚や果物をたくさん売っている。

　那覇泊港にある泊外人墓地は、18～19世紀に布教（宗教を広めること）や貿易のために訪れて、ここで亡くなった外国人たちの墓地。沖縄の歴史を実感する場所の一つだ。

　首里は琉球王朝の都だった町。首里城は1992年に復元されたものだが、正門の歓会門や北側の久慶門は当時のまま。高い石垣の城壁を持つみごとなものだ。王の墓は沖縄独特のもので、城の近くにある。玉陵とも霊御殿とも呼ばれる。

●伝統工芸

　複雑な歴史を持つ沖縄には、美意識の高い琉球王朝の元にはぐくまれたさまざまな美術工芸が伝えられている。染織や織物では、紅型、芭蕉布、読谷山花織など。陶芸では壷屋焼、久米島焼など。そのほか、琉球ガラス、琉球漆器など、他県では見られない独特の品ばかりだ。沖縄本島のほか、奄美群島、宮古群島、八重山群島、先島諸島と多くの島を訪ねる楽しみがある。

▶交通

東京	全日空など 2時間30分	那覇
東京	琉球海運 47時間	那覇

●沖縄本島

　沖縄市是沖繩縣第二大的城市，雖是胡座市和美里村合併而成的城市，不過現在稱其為胡座的人還是很多。有美軍的嘉手納基地，英語的標示很醒目。

　恩納海岸是位於本島中央部分的海岸。綿延30公里的沙灘很美，海水既蔚藍又乾淨，已被指定為國家公園。在沖繩各地的100多年以前的民房已被遷築到琉球村，在此可以得知當時生活的情況，也能夠親身體驗陶藝和染布的樂趣。

　那霸市是沖繩最大的都市，國際通一帶，是百貨公司和土產店等林立的最熱鬧街道。從國際通走來時，也應進去市場本通看看，位於這條路上的牧志第一公營市場裡，賣著許多日本本土無法看到的魚類和水果等。

　位於那霸泊港的泊外國人墓園，是在18～19世紀為傳教（推廣宗教的意思）或貿易而來，而在此過世的外國人們的墓園，是能確實感受到沖繩歷史的地方之一。

　首里是個曾是琉球王朝首都的城市。首里城是在1992年修復的，不過正門的歡會門和北邊的久慶門等仍是原來的古物，是擁有很高石牆的美麗城門。王陵是沖繩特有的東西，位在城的附近，也被稱為玉陵或靈御殿。

●傳統工藝

　在具有複雜歷史的沖繩，流傳著在美的感受力很強的琉球王朝下所孕育的各種美術工藝。在染織和紡織品方面，有紅型、芭蕉布、讀谷山花織等等。在陶藝方面，則有壺屋燒、久米島燒等。另外，還有琉球玻璃和琉球漆器等，都是些在別的縣市所見不到的特產品。除了沖繩本島之外，尚有享受遊覽奄美群島、宮古群島、八重山群島、先島諸島這麼多島嶼的樂趣。

日本節約旅行ノウハウ
にほん せつ やく りょ こう

日本節約旅行要訣

 ## 旅行の時期を選ぶ
りょ こう じ き えら

　日本は安全で旅行しやすいといわれている。ほとん
にほん あんぜん りょこう
どの所では、夜一人で歩いても危険を感じることはな
ところ よるひとり ある きけん かん
い。しかし、スリもいるので十分な注意は必要だ。電
じゅうぶん ちゅうい ひつよう でん
車の発着時刻も正確なので、旅行の計画は立てやすい
しゃ はっちゃくじ こく せいかく りょこう けいかく た
といえる。外国人にとって、旅行しやすい地域かどう
がいこくじん りょこう ちいき
かは、観光地によって違うが、駅や観光施設に英語の
かんこうち ちが えき かんこうしせつ えいご
表示が以前より増えているのは確かだ。漢字が苦手な
ひょうじ いぜん ふ たし かんじ にがて
場合、英語の表示はとても役に立つ。
ばあい えいご ひょうじ やく た
　旅行の計画を立てるとき、特に気を付けなければい
りょこう けいかく た とく き つ
けないのは旅行の時期だ。お正月休み（12月29日ごろ
りょこう じき しょうがつやす がつ にち
から1月3日ぐらいまで）、ゴールデンウイーク（4月
がつ みっか
29日ごろから5月5日ぐらいまで）、お盆（8月15日前
にち がつ いつか ぼん がつ にち ぜん
後1週間ぐらい）の時期になると、たくさんの日本人
ご いっしゅうかん じき にほんじん
が旅行をしたり、故郷に帰ったりするので、飛行機や
りょこう こきょう かえ ひこうき
電車がとても込み合う。ゆっくり旅行をしたいなら、
でんしゃ こ あ りょこう
この時期は避けたほうがいいだろう。どうしても旅行
じき さ りょこう
したい場合は、計画をかなり早めに立てる必要がある。
ばあい けいかく はや た ひつよう
　四季の変化を感じる旅も楽しい。日本人は季節感を
し き へんか かん たび たの にほんじん きせつかん
大切にし、四季の変化を楽しむ国民といわれ、春は花
たいせつ し き へんか たの こくみん はる はな
見、夏は涼しい高原、秋は紅葉、冬は温泉へ、という
み なつ すず こうげん あき こうよう ふゆ おんせん
旅が人気だ。
たび にんき

 ## 計画を立てる
けい かく た

　どこかへ行きたいけれど行き先が決まらないときや、
い さき き
どこがいいのかわからないときは、ガイドブックを見
み
たり、周りの日本人に聞いたりするといい。
まわ にほんじん き

▶ 選擇旅遊的時間

　一般認為到日本旅遊很安全又很方便。在大部分的地方，即使晚上一個人走也不會感到危險。可是也是有扒手，所以需要特別注意。也由於電車出發和到達的時間都很準時，因此可以說易於擬定旅遊計劃。該地區對外國人而言是否方便旅遊，每個觀光景點各有所不同，不過在車站和旅遊設施，英語的標示比以前增多，這倒是真的。不太懂漢字時，英語的標示會很有幫助。

　在擬定旅遊計劃時，須特別注意的是旅遊的時期。一到放年假（從12月29日前後到1月3日左右）、黃金周（從4月29日前後到5月5日左右）、盂蘭盆節（8月15日前後的1個禮拜左右）的時期，便會有很多日本人出門旅遊或返鄉等，飛機和電車都很擁擠。若想悠閒地旅遊，最好是避開這個時期。無論如何都想出遊時，則必須相當早就擬定計劃。

　能夠感受到四季變化的旅遊也很有趣。日本人被認為是很重視季節感，並喜歡享受四季變化樂趣的國民。春天賞花、夏天去涼爽的高原、秋天賞楓、冬天去洗溫泉，這樣的旅遊行程很受到歡迎。

▶ 擬定計劃

　想去某處旅遊，但又無法決定去哪裏，或不知道去哪裏好時，則可參考旅遊指南或詢問周遭的日本人等。

行き先が決まったら、次はツアーで行くか個人で行くか考えよう。旅行会社のツアーは自由時間が少ないなどの欠点はあるが、効率よく回ることができる、バスツアーなどはとても安いなどの利点もある。ツアーで一緒になった人と知り合いになることもできる。

個人で行く場合は、まず行き方と宿を決めよう。日本を旅行すると、交通費、宿泊費、食費とすべて高い。それを少しでも安くするためには、ある程度の努力が必要だ。第一に、出発前に情報を集めること。ツーリスト・インフォメーション・センター(109ページ参照)では、いろいろな情報が得られる。ガイドブックや時刻表もよく見てみよう。細かい情報は、旅行先にある観光案内所を利用するといい。以下、交通費、宿泊費、食費を安くできるポイントを、注意点とともに挙げておこう。

 ## 交通費を安く

まず、電車で移動するとき、予約が必要かどうかを知っておきたい。一般に、ＪＲの新幹線や特急は、込んでいる時期には予約をしたほうがいい。東海道・山陽新幹線の「のぞみ」(全車指定席)を除くと、指定席と自由席がある。自由席は乗車券と特急券を持ってい

一旦決定了要去的地方，接下來是考慮要跟旅行團去還是自己去。旅行團雖有自由的時間很少等缺點，不過能很有效率的遊覽，而搭遊覽車旅遊也有非常便宜等這樣的優點。跟旅行團也可以結識同隊的人。

自己去的情況，首先要決定目的地和旅館。若到日本旅遊，交通費、住宿費、餐飲費全都很貴。為了儘可能節省這些費用，則必須做某種程度的努力。第一，出發前應收集資訊。在旅客資訊中心（參照109頁），可以得到各種資訊。也要仔細看一下旅遊指南和時刻表等。詳細的資訊，則可以利用在旅遊目的地的觀光諮詢服務處。以下先列舉一些能夠節省交通費、住宿費、餐飲費的要點及注意點。

▶ 節省交通費

首先搭電車旅遊時，希望能先知道是否需要預約。一般來說，JR的新幹線和特快列車，在擁擠的時期最好要先預約。除了東海道和山陽新幹線的「希望號」（全車指定席）之外，都分為指定席和自由席。自由席如果有乘車票和特快車票便可

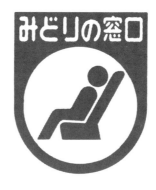

このマークがある所でJR全線の指定席が予約できる。

れば乗れる。ただし、必ず座れるとは限らない。指定席の予約をしたい場合は、ＪＲの大きな駅にある「みどりの窓口」か旅行センターへ行こう。ほとんどの旅行会社でも扱っている。私鉄の特急については、全車指定席のものもあるし、全車自由席のものもある。特急料金がいらないものもある。

次に、安く旅行ができるきっぷを紹介しよう。

●ジャパン・レイル・パス

日本国内のＪＲが乗り放題（寝台車と新幹線の「のぞみ」は除く）。7、14、21日間の3種類がある。国内をたくさん移動するときは、かなり交通費を節約することが可能。ただし、日本に観光目的で短期滞在する人向けなので、日本では買えない。日本へ来る前に旅行会社で買う。

●青春18きっぷ

ＪＲの新幹線、特急と急行以外が1日乗り放題のきっぷ。春・夏・冬の決まった時期だけ発売される。1冊1万1300円で5回分、つまり1回2260円で1日どこ

以搭乘。不過不一定有位子座。想預約指定席時，要去位於JR較大車站的「綠色窗口」或旅遊中心。在大部分的旅行社也接受預約。關於私鐵的特快列車，則有分全車指定席和全車自由席這兩種列車。也有不需要特快車費的列車。

接下來就來介紹能夠節省旅費的一些車票。

●日本火車套票 (The Japan Rail Pass)

可以無限次搭乘日本國內的JR（臥車和新幹線的「希望號」除外）。有7天、14天、21天這三種車票。想旅遊國內很多地方時，便能夠節省相當多的交通費。不過，由於是以以觀光為目的而短期待在日本的人為對象，所以無法在日本購買。去日本之前得在旅行社購買。

●青春18車票

除了JR的新幹線、特快車和快車之外，一整天不限使用次數的車票。僅在春季、夏季、冬季一定的期間發售。1本1萬1300日圓有5次，也就是1次2260日圓1整天什麼地方都能去。如果仔細查好

までも行けるのだ。電車の時間をよく調べて乗れば、東京から福岡まで行くことも可能。年齢制限はない。「みどりの窓口」や旅行会社で買える。

●長距離バス、夜行バス

長距離バスは時間がかかるがとても安い。また、路線がいろいろあるし、乗り心地も結構いい。特に夜行バスは人気が高い。たとえば、東京からは、青森、仙台、京都、広島、高知、福岡など、大阪からは、仙台、東京、長崎、鹿児島などへ行ける。宿泊費の節約にもなる。夜行バスは予約が必要。時刻表(106ページ参照)にバスの時刻表も載っているので、そこに書いてある連絡先に電話をするか旅行会社で予約しよう。

●JRの周遊券・回数券

周遊券は、ある特定の地域のJRの電車(新幹線と特急・急行指定席以外)やバスが乗り放題。地域内を何度も移動したいときに使うといい。小田急電鉄の箱根フリーパスなど、私鉄独自のものもある。

回数券は、何人かのグループで旅行するときや、何度も同じ所へ行きたいときに便利だ。料金は10パーセントぐらい安くなっている。

●チケットショップで買う

大きな都市にあるチケットショップ(金券ショップ)で、新幹線や飛行機のきっぷが安く買える。ただし、払い戻しはできない。

電車的時間後再搭乘，也能從東京去到福岡。

無年齡的限制。在「綠色窗口」或旅行社能夠買到。

●長途巴士‧夜間巴士

長途巴士雖費時但非常便宜。此外，還有多種路線，坐起來也很舒服。尤其是夜間巴士利用的人很多。例如，從東京可以到青森、仙台、京都、廣島、高知、福岡等地，從大阪可以到仙台、東京、長崎、鹿兒島等地方去。也能節省住宿費。夜間巴士必須預約。時刻表（參照106頁）內也有刊載巴士的時間，所以要先打上面所寫的連絡電話或在旅行社預約。

●JR的周遊券‧回數票

周遊券可以無限次搭乘在某特定地區內JR的電車（新幹線和特快車、快車指定席除外）或巴士。能夠使用在希望於某地區內來回好幾次時。如小田急電鐵的箱根自由車票（free pass）等，也有私鐵特有的自由車票。

回數票在好幾個人一起的團體旅遊，或想去同一地方好幾次時，則很方便。車資大約便宜10%。

●在售票的商店購票

在位於大都市的售票商店，能便宜買到新幹線的車票或飛機票。不過，無法退票。

JRでは英語での問い合わせ専用の電話があり、そこへ電話をすると、JRに関する質問（発車時刻、きっぷの買い方、行き方など）に英語で答えてくれる。

JR East INFOLINE(03)3423-0111

（月曜〜金曜午前10時〜午後6時、祝日を除く）

 ## 安く泊まる

日本には、1泊3万円もする高級ホテル・旅館から、2000円ぐらいで泊まれるユースホステルまで、さまざまな宿がある。どれに泊まるかは予算や旅のスタイルに合わせることになるが、節約旅行をするなら、なるべく安くて快適な所に泊まりたいものだ。ツーリスト・インフォメーション・センター（109ページ参照）内の「ウェルカム・イン予約センター」へ行くと、全国の安い宿を紹介してくれる。また、ジャパニーズ・イン・グループの旅館（全国に約80軒）には、1泊食事なしで5000円ほどで泊まることができる。下記の住所に手紙、電話、またはファクスで連絡すれば、英語のパンフレットを送ってくれる。

〒110 東京都台東区谷中2-3-11 澤の屋旅館

在JR有可用英語諮詢的專用電話，如果打電話到那裏，便會以英語回答我們有關JR的問題（發車時間、購票方法、去法等）。

JR East INFOLINE (03) 3423-0111
（星期一〜星期五上午10點〜下午6點，假日除外）

▶ 便宜的旅館

在日本從住一晚要花3萬日圓的高級飯店或旅館，到花大約2000日圓便能過夜的青年旅社，有很多種住宿的地方。要住那一種地方，雖得視預算或旅遊的型態而定，不過若要節省旅費，則儘可能希望住在既便宜又舒服的地方。如果到旅客資訊中心（參照109頁）內的「歡迎旅館預約中心」去，便會幫我們介紹全國便宜的旅館。此外，在日本旅館團體的所屬旅館（全國約有80間），能以5000日圓左右的價格住一晚但不供應餐飲。如果寫信到以下的住址或打電話，或是以傳真聯絡的話，便會寄英語的小冊子給我們。
110東京都台東區谷中2-3-11 澤屋旅館

☎(03)3822-2251　ファクス(03)3822-2252

　次に、比較的安く泊まれる宿の種類を、いくつか挙げてみよう。

●ユースホステル

　安い宿といえばユースホステルだ。1泊食事なしで約2500円。ユースホステルに泊まるには、ユースホステル協会の会員になることが必要だが、会員でなくても泊まれる所もある。

●民宿

　家族でやっている小さなものがほとんどで、家庭の雰囲気を味わうことができる。特色のある民宿も多い。1泊2食付きで6000〜8000円ぐらい。ツーリスト・インフォメーション・センターのほか、各地の観光案内所で紹介してもらえる。『評判の民宿』（下記参照）のようなガイドブックも参考になる。

●宿坊

　宿坊は寺の宿のこと。一部の寺では泊まることができる。特に京都に多い。1泊4000〜5000円で、ほかの宿では味わえない体験ができる。場所については、ツーリスト・インフォメーション・センターに問い合わせよう。

●公共の宿

　厚生年金や国民年金などを払っている人やもらっている人のための宿や、市や区が持っている宿は、一般

電話　(03) 3822-2251
傳真　(03) 3822-2252
　接下來列舉幾種比較便宜能節省住宿費的旅館。

●青年旅社

　若說到便宜的旅館，那便是青年旅社。不供應餐飲住一晚大約2500日圓左右。要住在青年旅社，必須成為青年旅社協會的會員，不過不是會員也能住的地方也有。

●民宿（家庭旅館）

　大多是一家人所經營的小旅館，在此能夠體驗到家庭的氣氛。具有特色的家庭旅館也有很多。住一晚附兩餐大約6000-8000日圓左右。除了旅客資訊中心之外，也可請各地的觀光諮詢服務處介紹。像『有名的民宿』（參照下列）這樣的旅遊指南也能供為參考。

●宿坊（寺院宿舍）

　宿坊是指寺院的宿舍這個意思。在某些寺院有提供住宿的地方。尤其是在京都有很多。住一晚是4000-5000日圓，能夠得到在別的地方所無法體驗到的經驗。有關所在地，可向旅客資訊中心詢問。

●國民宿舍

　這是提供有支付或領取福利養老金和國民養老金等這樣的人投宿的地方，或是市、區政府機關所有的宿舍，一般人也可

の人でも利用できる。安くてきれいな所が多く、1泊6000〜8000円ぐらい。いろいろなガイドブックが出ている。

食費を安くするには

旅に出て外食が続くと、とても食費がかかる。それを少しでも安くするための方法がいくつかある。もちろん、安い所を探すのが第一の方法だ。安くていろいろ食べられるのが定食屋。昼はたいてい日替わり定食があって安い。そのほか、簡単に食事を済ませたいときは、ラーメン屋、立ち食いそば屋、牛丼屋などがある。コンビニエンスストアで弁当を買って食べる方法もある。ただ、せっかく旅行するのだから、その土地ならではのものも食べてみたい。そんなときには、観光案内所や宿の人に聞いて、安くておいしい所を紹介してもらおう。

とにかく楽しい旅を

お金をたくさん使わなくても楽しい旅はできる。情報をたくさん集めて、ちゃんと計画を立てよう。旅先でも、いろいろな人にいろいろなことを聞いてみよう。貴重な情報が得られるかもしれないし、話がはずんで友達になれるかもしれない。せっかく旅に出るのなら、とにかく楽しく思い出に残る旅をしよう。

以利用。既便宜又乾淨的地方很多，住一晚是 6000-8000 圓左右。在各種旅遊指南上都有刊載。

▶ 如何節省飲食費

出門旅遊一直在外面用餐，所花費的餐飲費相當可觀。為了儘可能節省這些費用，有幾個方法。當然，找便宜的地方這是第一個方法。既便宜又能吃到各種食物的是有供應套餐的飯館。午餐大都會有一天一換的套餐，且很便宜。另外，在想吃簡餐時，也有拉麵店、站著吃的蕎麥麵店、牛肉蓋飯店等。也有在便利商店買便當來吃這個方法。不過，因為是特地去旅遊，所以會想吃吃看只有在當地才有的食物。此時可詢問觀光諮詢服務處或旅館的人員，並請他們介紹既便宜又好吃的地方。

▶ 總之享受愉快之旅

不用花很多錢也能有趟愉快之旅。多收集資訊，並要好好地擬定計劃。在旅遊所到之處，也要凡事問人。或許就能因此得到寶貴的資訊，或是跟對方談得很起勁而成為朋友。如果是特地出門旅遊的話，總而言之要享受一趟很愉快又能留下回憶的旅遊。

国際観光振興会ツーリスト・インフォメーション・センター

國際觀光振興會旅客資訊中心

■東京案内所

〒100　東京都千代田区有楽町1-6-6　小谷ビル1階

☎ (03) 3502-1461

午前9時〜午後5時（月曜〜金曜）　午前9時〜正午（土曜）　日曜・祝日、年末・年始は休み

■京都案内所

〒600　京都府京都市下京区東塩小路町721-1　京都タワービル1階

☎ (075) 371-5649

午前9時〜午後5時（月曜〜金曜）　午前9時〜正午（土曜）　日曜・祝日、年末・年始は休み

電話での問い合わせ：0120-444-800（フリーダイヤル）

■新東京国際空港案内所

新東京国際空港第2旅客ターミナルビル1階

☎ (0476) 34-6251

午前9時〜午後9時（年中無休）

■関西案内所

関西国際空港旅客ターミナルビル1階

☎ (0724) 56-6025

午前9時〜午後9時（年中無休）
電話での問い合わせは、月曜から金曜は午前9時〜午後9時、土曜は午前9時〜午後12時30分まで。日曜・祝日は休み。

■東京諮詢服務處

　100東京都千代田區有樂町1-6-6　小谷大樓1樓
電話 (03) 3502-1461
早上9點〜下午5點（星期一〜星期五）
早上9點〜中午（星期六）
星期天・假日，年底・年初休息

■京都諮詢服務處

　600京都府京都市下京區東鹽小路町721-1　京都鐵塔大樓1樓
電話 (075) 371-5649
早上9點〜下午5點（星期一〜星期五）
早上9點〜中午（星期六）
星期天・假日，年底・年初休息
諮詢電話：0120-444-800（免費電話）

■新東京國際機場諮詢服務處

新東京國際機場第2旅客航站大樓1樓
電話 (0476) 34-6251
早上9點〜晚上9點（全年無休）

■關西諮詢服務處

關西國際機場旅客航站大樓1樓
電話 (0724) 56-6025
早上9點—晚上9點（全年無休）
電話諮詢：自星期一至星期五，早上9點〜晚上9點
星期六早上9點〜晚上12點30分止。星期天・假日休息

旅行に役立つ会話集
りょこう　やくだ　かいわしゅう

旅遊實用會話集

●電話で宿の予約をする
でんわ　やど　よやく

鈴　木：宿泊の予約をしたいんですが。
すずき　しゅくはく　よやく

宿の人：いつでしょうか。
やど　ひと

鈴　木：６月15日から２泊で、二人です。
すずき　がつにち　はく　ふたり

宿の人：はい、１泊２食でお一人様7000円でお取りで
やど　ひと　いっぱく　しょく　ひとりさま　えん　と
きます。

鈴　木：じゃ、それでお願いします。
すずき　ねが

宿の人：では、お名前とお電話番号をお願いします。
やど　ひと　なまえ　でんわばんごう　ねが

鈴　木：鈴木隆、電話番号は03-3323-2021です。
すずき　たかし　でんわばんごう

宿の人：当日は何時ごろお着きになりますか。
やど　ひと　とうじつ　なんじ　つ

鈴　木：夕方５時ごろになると思います。
すずき　ゆうがた　じ　おも

宿の人：かしこまりました。
やど　ひと

鈴　木：では、よろしくお願いします。
すずき　ねが

●電話で夜行バスの予約をする
でんわ　やこう　よやく

メ　イ：６月28日の夜行バスで新宿から広島まで行き
がつ　にち　やこう　しんじゅく　ひろしま　い
たいんですが。

予約係：何名様ですか。
よやくがかり　なんめいさま

メ　イ：一人です。
ひとり

予約係：６月28日、新宿から広島までお一人様でお取
よやくがかり　がつ　にち　しんじゅく　ひろしま　ひとりさま　と
りできますので、お名前とお電話番号をお願
なまえ　でんわばんごう　ねが
いします。

メ　イ：ローザ・メイ、電話番号は03-3323-2021です。
でんわばんごう

予約係：では、本日から４日以内に、新宿バスセンタ
よやくがかり　ほんじつ　よっかいない　しんじゅく
ーか、大きな旅行会社できっぷをお求めくだ
おお　りょこうがいしゃ　もと
さい。予約番号は368です。お求めの際は、必
よやくばんごう　もと　さい　かなら
ずこの予約番号をおっしゃってください。４
よやくばんごう
日以内にお求めにならないと、自動的にキャ
かいない　もと　じどうてき
ンセルされますのでご注意ください。
ちゅうい

メ　イ：はい、わかりました。

◎打電話預訂旅館

鈴　　　木：我想預訂一個房間。
旅館服務員：什麼時候呢？
鈴　　　木：在６月15日要住２晚，
　　　　　　兩個人。
旅館服務員：好的，我幫您預留一間１
　　　　　　晚附２餐每位是7000圓
　　　　　　的房間。
鈴　　　木：那就拜託了。
旅館服務員：請告訴我您的姓名與電
　　　　　　話號碼。
鈴　　　木：我叫鈴木隆，電話號碼
　　　　　　是03-3323-2021。
旅館服務員：當天大約幾點會到呢？
鈴　　　木：我想在傍晚５點左右。
旅館服務員：好的，謝謝。
鈴　　　木：那就麻煩您了。

◎打電話預訂夜間巴士的車位

梅　：我想搭６月28日從新宿到廣島
　　　的夜間巴士。
訂票員：幾位呢？
梅　：一個人。
訂票員：我會預留６月28日從新宿到廣
　　　島的一個車位，請告訴我您的
　　　姓名與電話號碼。
梅　：我叫羅莎・梅，電話號碼是
　　　03-3323-2021。
訂票員：那麼請自本日起４天內，在新
　　　宿巴士中心或大間的旅行社購
　　　買車票。您的預約號碼是
　　　368。請在購票時一定要說這
　　　個預約號碼。若沒在４天內購
　　　票，則會自動被取消，請多加
　　　注意。
梅　：好的，我知道了。

●観光案内所で宿を紹介してもらう

ヤン：すみません、東山付近の宿を探しているんですが。

係員：ご予算はおいくらぐらいですか。

ヤン：1泊2食付きで5000円から6000円ぐらいで、3人で泊まります。

係員：そうですか。じゃ、東山のバス停近くの「民宿だるま」がいいでしょう。今、空いているかどうか、電話で確認してみます。ちょっとお待ちください。（電話をする）

予約できました。夕方6時までにいらっしゃってください。

ヤン：どうもありがとうございました。

●宿の人にレストランを紹介してもらう

ロング：この辺に安くておいしいレストランはありますか。できれば、ここの名物の「みそかつ」を食べてみたいんですが。

宿の人：それなら、「すずや」がお勧めですよ。ここから歩いて5分ぐらいの所です。地図を書いてあげましょう。

ロング：ありがとうございます。

◎請觀光諮詢服務處人員介紹旅館

楊　　：對不起，我們正在找東山附近的旅館。

服務員：您們的預算大約多少呢？

楊　　：1晚附2餐5000圓到6000圓左右，三個人要住。

服務員：我知道了。那東山公車站附近的「家庭旅館雪人」可以。現在有沒有空的房間，我打電話確認一下。請稍候。（打電話）
我預訂好了。請在傍晚6點之前到。

楊　　：非常謝謝您。

◎請旅館服務員介紹餐廳

隆　格：這附近有便宜又好吃的餐廳嗎？若有機會，我想吃吃看這裏的名產「味噌豬排」。

旅館服務員：這樣的話，我建議您去「鈴屋」。那家店離這裏走路約5分鐘。我畫地圖給您吧。

隆　格：謝謝。

写真提供——富田文雄　谷口恵子　吉田　謙　世界文化フォト　北海道観光連盟東京案内所
青森県観光物産東京サービスセンター　宮城県東京事務所　栃木県東京事務所
長野県東京事務所　石川県観光物産東京案内所　高知県東京事務所
㈱鹿児島県観光連盟　沖縄県観光連盟

写真撮影——大矢　進
執筆協力——辻　真弓
英文翻訳——John Montag
校　　正——西村文雄
装丁･デザイン——吉本　登
イラスト——宇田川のり子

日本旅遊入門　　　　　（本教材另備視聽教材）

2000年（民89）10月15日 第 1 版第 1 刷發行
2002年（民91）2 月15日 第 1 版第 2 刷發行

定價 新台幣：240元整

編　　著　日本語ジャーナル編集部
授　　權　株式会社アルク
發 行 人　林　　寶
發 行 所　大新書局
地　　址　台北市大安區 (106) 瑞安街 256 巷 16 號
電　　話　(02)2707-3232・2707-3838・2755-2468
傳　　真　(02)2701-1633・郵政劃撥：00173901
登 記 證　行政院新聞局局版台業字第 0869 號